NOUVEAU TRAITÉ
DE TOUTE
L'ARCHITECTURE.

UTILE AUX ENTREPRENEURS, aux Ouvriers, & à ceux qui font bâtir.

OÙ L'ON TROUVERA AISÉMENT & sans fraction, la mesure de chaque ordre de colonne, & ce qu'il faut observer dans les Edifices publics, ou particuliers.

Par M. DE CORDEMOY, *Chanoine Regulier de S: Jean de Soissons, & Prieur de la Ferté-sous-Joüars.*

A PARIS,
Chez JEAN-BAPTISTE COIGNARD, Imprimeur ordinaire du Roy, ruë S. Jacques, à la Bible d'Or.

M. DCC. VI.
Avec Approbation & Privilege de Sa Majesté.

A
SON ALTESSE ROYALE

MONSEIGNEUR

LE DUC D'ORLEANS.

ONSEIGNEUR,

Ce n'est point l'éclat, que donne le Sang Royal à Vô-

ã ij

EPISTRE.

tre Altesse ; mais celuy qu'elle s'est acquis par son merite extraordinaire, qui m'a inspiré le dessein de luy consacrer cet Ouvrage. En effet, il est rare qu'un jeune Prince joigne à tant de valeur, un si grand amour pour les beaux Arts & pour les Sciences les plus relevées. Déja vous en êtes le Protecteur, aussi-bien que l'Arbitre ; et les graces que vous répandés à pleines mains sur ceux qui s'y distinguent, montrent que vous en connoissés tout le prix.

Comme l'Architecture ren-

EPISTRE.

ferme ce que les differents Arts ont de plus utile & de plus gracieux, j'ose esperer que mon Livre sera bien reçû de Vôtre Alteſſe Royale. Elle y verra en peu de mots, & tres clairement, ce me ſemble, ce qu'on trouve diſperſé dans les Ouvrages des plus habiles Architectes, ſoit Anciens ou Modernes. Que je ſerois heureux, MONSEIGNEUR, ſi ce Livre vous pouvoit plaire, ainſi que firent autrefois à l'Empereur Auguſte ceux de Vitruve! Quoy qu'il en ſoit, je vous l'offre comme un témoignage

EPISTRE.

public de la veneration singuliere, & du profond respect, avec lesquels je suis,

MONSEIGNEUR,

DE VOTRE ALTESSE ROYALE

le tres-humble, tres-obéissant,
& tres-fidele serviteur,
DE CORDEMOY.

PREFACE.

Es défauts, & le mauvais goût, qui se remarquent dans la plûpart des Ouvrages, qui dépendent de l'Architecture, & qui doivent tirer d'elle leur principale beauté, viennent de ce que nos Ouvriers l'ignorent entierement.

Peut-être qu'ayant passé une bonne partie de leur vie à se perfectionner dans leur Art, ils n'ont pas songé, que l'Architecture y devoit le plus contribuer; ou s'ils y ont fait quelque attention,

PREFACE.

ils ont crû qu'ils en sçauroient assés en s'appuyant sur le merite de quelques traités trop abregés de cette Science.

Effectivement quelques-uns d'eux les parcourent, ils s'en servent même à chaque moment pour l'execution de leurs Ouvrages. Mais qu'y trouvent-ils qui les puisse bien conduire, qui puisse leur donner ce bon goût, cette élegance, & cette belle proportion, sans quoy on ne fait rien qui vaille, & qui leur puisse enfin faire éviter les défauts essentiels, où l'on tombe necessairement quand on

PREFACE.
n'a pas fait une étude serieuse de l'Architecture?

Ces Traités sont si succints, qu'à peine y sçauroit-on déchiffrer les mesures & les proportions de chaque ordre. Tout y est si douteux, & dans une telle confusion, qu'il est impossible que les Ouvriers y puissent rien connoître, ni en tirer des idées assés nettes pour se conduire dans ce qu'ils entreprennent.

Le Livre que Monsieur Perrault a fait de *l'Ordonnance des cinq Especes de Colonnes selon la methode des Anciens*, est peut-être le seul de ce genre, d'où les Ou-

PREFACE.

vriers pourroient tirer quelque fruit. Ce sçavant homme y donne une regle certaine & bien aisée pour les mesures, ou les proportions de chaque ordre. Il y inspire même l'idée du beau, & marque les défauts qu'on doit éviter. Mais on peut dire qu'il est trop diffus, embarassé, & un peu obscur en établissant ses principes; ensorte que c'est tout ce que peut faire une personne déja versée dans cette science, que de les débroüiller, & de les bien entendre.

J'ay donc resolu, en suivant son sistême, non seulement de donner icy en fa-

PREFACE.

veur de nos Ouvriers une regle courte, certaine & aisée pour construire chaque ordre d'Architecture, & bien établir ce qui convient le plus à le rendre gracieux à la vûë ; mais encore de leur proposer sur toutes les differentes manieres de Bâtimens, certains avis generaux qu'ils doivent suivre, ou du moins ne pas ignorer.

Pour le faire avec ordre, il faut penser que l'Architecture a trois parties principales : *l'Ordonnance, la Disposition ou Distribution, & la Bienseance.*

L'Ordonnance est ce qui

PREFACE.

<small>Vitru. liv. 1. chap.2.</small> donne à toutes les parties d'un Bâtiment la juste grandeur qui leur est propre par rapport à leur usage.

La Disposition ou Distribution, est l'arrangement convenable de ces mêmes parties.

Et la Bienseance, est ce qui fait que cette Disposition est telle qu'on n'y puisse rien trouver qui soit contraire à la nature, à l'accoûtumance, & à l'usage des choses.

On entend par les parties d'un Bâtiment, non seulement les pieces dont il est composé, comme une cour, un vestibule, une salle &c,

PREFACE.

Mais aussi celles qui entrent dans la construction de chacune de ces pieces : tels que sont les Lambris, les Plafonds, les Chambranles, & sur tout les Colonnes entieres, dont il est principalement question dans ce Traité.

Ainsi, je parleray dans la premiere partie, de l'Ordonnance; dans la seconde, de la Disposition ou Distribution; & dans la derniere, de la Bienseance.

Je ne donne pas en particulier les definitions des Membres ou Moulures, dont chaque ordre est orné. Il sera plus facile de les fai-

PREFACE.

re connoître, & par les Figures, qui sont à la fin de ce Livre, & par l'explication que j'en feray, que d'en mettre icy le Dictionnaire, où il faudroit repeter d'une maniere obscure & fort ennuyeuse, ce que j'en dis, ce me semble, tres-clairement dans le corps de l'Ouvrage.

Au reste j'y prends quelquefois la liberté de marquer les défauts où sont tombez nos plus grands Architectes ; & je le fais, non pour diminuer leur merite, mais pour empêcher qu'on ne les suive aveuglement dans ces fautes qui leur sont échapées.

PREMIERE PARTIE.
DE L'ORDONNANCE.

CHAPITRE I.

De ce que l'on entend par Colonne entiere ; de la mesure qui regle ses proportions, & de la division de cette mesure.

Ans les cinq Ordres d'Architecture, il y a trois choses qui constituent la Colonne entiere. Le Piedestal a b, la Colonne c d, & l'Entablement e f. *Voyez la planche V. fig. 1d*

A

Le Piedestal a b. est composé de sa base g h. de son dé ou trone i l , & de sa corniche m n.

La Colonne c d. de sa base o p. de sa tige ou fust. r q. & de son chapiteau s t.

L'Entablement e f. de son architrave u x , de sa frize y z. & de sa corniche ou symaise & k.

De la mesure qui regle la colonne entiere.

Et la Mesure qui doit donner la juste proportion à toutes ces choses , est appellée *Module*.

Il y a lieu de croire que les premiers Inventeurs des proportions de chaque ordre les ont reduites à des mesures aisées ; & qu'ils ne se sont pas avisez, par exemple, de donner arbitrairement à la colonne Corinthienne neuf diametres & demi, seize minutes & demie, comme cela se voit au Portique du Pantheon; ni dix diametres onze minutes, comme cela est aux

trois colonnes du Marché de Rome ; il n'y a donc que la negligence des Ouvriers des Edifices antiques, qui soit la vraye cause du manque & de la diversité qu'il y a dans ces proportions.

Ainsi, en suivant cette idée des premiers Architectes, nous pouvons, sans nous tromper, proposer icy une mesure moyenne, qui tenant le milieu entre celles dont les Anciens & les Modernes se sont servi, détermine sans fraction la hauteur des Piedestaux, des Colonnes, des Entablemens, & de tous les divers membres qui les composent, aussi-bien que la saillie de leurs bases, de leurs chapiteaux, & de leurs corniches.

De sa division.

Cette Mesure, appellée *Module*, est toûjours le diametre du bas du fust, ou tige de la

colonne, divisée en soixante minutes; comme tel, il est nommé *grand Module*.

Comme demi diametre, il est appellé *moyen Module*.

Et comme tiers du diametre, *petit Module*; ce petit Module, divisé en cinq, & quelquefois en douze parties, est la mesure la plus commode pour l'ordonnance des cinq ordres d'Architecture.

CHAPITRE II.

Des cinq ordres d'Architecture, de leur different caractere, de leur differente hauteur, & de ce qu'ils ont de commun.

Des cinq ordres.

A proprement parler, il n'y a d'ordre d'Architecture que ceux que les Grecs ont inventez; le *Dorique*, le plus an-

cien de tous, l'*Ionique*, & le Corinthien, où les choses qui les distinguent les uns des autres, sont fort considerables & fort sensibles. Vitru. l. 4. ch. 1.

Car pour le *Toscan*, & le *Composite*, ou *Italique*, que les Romains y ont ajoutez, ils ne sont, pour ainsi dire, que des dérivez du Dorique & du Corinthien; c'est-à-dire, que le Toscan est à peu prés le même que le Dorique; & que le Composite ressemble fort au Corinthien.

De ces trois ordres, le Dorique est le plus massif, quoi qu'il ait une agréable simplicité repanduë dans toutes ses parties. Son chapiteau n'a ni volutes, ni feüilles, ni cauliçoles; deux Tores fort gros sans Astragales, ou baguettes, & une Scotie, font sa base; les cannelures Leur different caracteres. Voyez la II. planche, fig. 1

de sa colonne ne sont pas si profondes que dans les autres ordres, ni en si grand nombre ; & ses Mutules n'ont ni consoles ni feüillages.

Voyez la III planche fig. 1 L'Ionique est plus dégagé, plus leger & plus haut ; mais cependant ses ornemens sont encore assez modestes, il n'y a qu'un Tore, deux Scoties, & deux Astragales dans sa base ; son chapiteau n'a point de feüilles, ni sa corniche de modillons ; mais bien des denticules, & d'espace en espace, le long de la grande simaise, au droit des colonnes, sont placez des têtes de lions.

Voyez la IV planche fig. 1 Le Corinthien est tres-leger, & plus exhaussé que l'Ionique. Il est enrichi d'ornemens tres-délicats ; sa base est composée de deux Astragales, & d'une double Scotie ; son chapiteau

est orné d'un double rang de feüilles, d'où sortent des Tigetes ou Caulicoles, recouvertes par des volutes ; & son Entablement est plein de Modillons délicatement coupez en consoles chargées de feüillages.

L'ordonnance de l'ordre Toscan, plus grossier, plus bas, plus simple, & plus massif que tous les autres, est reglée par proportion sur celle du Dorique. *Voyez la I. planche, fig. 2.*

Et l'ordonnance de l'ordre Composite, plus leger, plus orné encore qu'aucun autre, est reglée sur celle du Corinthien. C'est Vitruve qui a donné l'idée de ces deux ordres, sans les avoir jamais mis au nombre des autres. *Voyez la V. planche, fig. 1.*

Comme chacun de ces ordres est different dans sa hauteur, ou exhaussement ; que le Toscan est moins élevé qu'aucun *Leur difference hauteur.*

autre, & que le Composite est le plus exhaussé de tous ; on a trouvé qu'en prenant une mesure moyenne proportionnelle entre les plus exhaussez & les plus surbaissez que les Anciens & les Modernes ayent bâtis ; on a trouvé, dis-je, que la hauteur des Piedestaux va toûjours en augmentant d'un ordre à un autre, par une progression égale d'un petit Module.

Que la longueur des colonnes va aussi par une même progression de deux petits Modules.

Et que les Entablemens dans tous les ordres, n'ont chacun de hauteur que deux fois le diametre du bas de sa colonne, où, ce qui est le même, six petits Modules.

De sorte que le Toscan n'a que trente-quatre petits Modules

d'élevation, ou onze diametres vingt minutes du bas de la colonne.

Que le Dorique n'a que trente-sept petits Modules, ou douze diametres vingt minutes.

Que l'Ionique n'a que quarante petits Modules, ou treize diametres vingt minutes.

Que le Corinthien n'a que quarante-trois petits Modules, ou quatorze diametres vingt minutes.

Que le Composite n'a que quarante-six petits Modules, ou quinze diametres vingt minutes.

Si ces ordres sont sans piedestaux ; le Toscan, dont le piedestal est toûjours de six petits Modules de haut, n'a pour sa colonne que vingt-deux petits Modules, ou sept diametres vingt minutes ; & pour son

entablement, que six petits Modules, ou deux diametres.

Le Dorique, dont le piedeſtal eſt toûjours de ſept petits Modules, ou de deux diametres vingt minutes, n'a pour ſa colonne que vingt-quatre petits Modules, ou huit diametres; & pour ſon entablement, que ſix petits Modules, ou deux diametres.

L'Ionique, dont le piedeſtal eſt toûjours de huit petits Modules, ou de deux diametres quarante minutes; n'a pour ſa colonne que vingt-ſix petits Modules, ou huit diametres quarante minutes; & pour ſon entablement, que ſix petits Modules, ou deux diametres.

Le Corinthien, dont le piedeſtal eſt toûjours de neuf petits Modules, ou de trois diametres, n'a pour ſa colonne que

vingt-huit petits Modules, ou neuf diametres vingt minutes; & pour son entablement, que six petits Modules, ou deux diametres.

Le Composite, ou Italique, dont le piedestal est toûjours de dix petits Modules, ou de trois diametres vingt minutes, n'a pour sa colonne que trente petits Modules ou dix diametres; & pour son entablement, que six petits Modules, ou deux diametres.

Il ne reste plus qu'à dire ce que tous ces ordres ont de commun. *De ce qui leur est de commun. Voyez la V. planche, fig. 2.*

Dans tous les piedestaux, toûjours la corniche est la huitiéme partie de toute leur hauteur, comme la base en est la quatriéme partie; le Plinthe, ou Socle de cette base a les deux tiers de sa hauteur.

La largeur de leur Tronc ou Dé, répond précisément de tous côtez à celle du quarré que fait le Plinthe de la base de la colonne qu'ils soûtiennent.

Dans toutes les colonnes, les bases sont de même hauteur & de même saillie.

L'Orle, qui est le premier membre de leur tige, est de même hauteur & de même saillie, aussi-bien que le filet & l'astragale qui les terminent.

Enfin, le plus petit diametre de leur fust, qui se trouve immédiatement le plus prés de la naissance du congé, ou cavet qu'elles forment au dessous du filet de leur astragale, détermine toûjours la largeur que doit avoir la sofite ou platfond de leur architrave.

CHAPITRE III.

Des proportions de l'ordre Toscan.

COmme le Module est la commune mesure qui regle l'ordonnance de tous les ordres d'Architecture, & qu'il est toûjours le Diametre du bas de leurs Colonnes ; il est bon de commencer par en établir icy un à discretion, jusqu'à ce que nous sçachions une maniere sûre de le trouver, & par en marquer toutes les divisions, qui serviront ensuite à trouver toutes les autres dimensions, qui déterminent la hauteur & la saillie des divers membres qui composent ces ordres d'Architecture. *Voyez cy-aprés seconde partie, chap. 24*

A b. est le diametre du bas de la colonne, divisé en soixante parties, qu'on appelle toû- *Voyez la 1. planche, fig. 3.*

jours *minutes*; c. & d. marquent les divisions des trois petits Modules, chacun de vingt minutes; a e. celle du Module moyen qui est de trente minutes ; & 1. 2. 3. 4. 5. les cinquiémes du petit Module, chacun de quatre minutes.

Voyez la VI. planche fig. 1. Du piedestal Toscan.

Le Piedestal Toscan, est toûjours de six petits Modules de hauteur, qui font six vingt minutes.

On donne trente minutes de hauteur à sa base, soixante-quinze à son dé, & quinze à sa corniche.

De sa base. Voyez dans la VI planche, le profil du piedestal Toscan.

On divise toute la hauteur de la base AB. en trois parties égales ; on en donne deux au socle AE. & une aux moulures CB ; celle-cy est subdivisée en six autres petites portions ; il y en a deux pour le filet C, & quatre pour le cavet B.

La saillie entiere de toute la base, à prendre du nû, ou de la surface du dé, L. est toûjours égale au tiers de sa hauteur AB. & la saillie du cavet B. avec son filet C, à prendre du même nû L. est de deux cinquiémes du petit Module, ou ce qui est de même, de huit minutes.

On divise de même la hauteur de la corniche FG en huit parties; on en laisse cinq à la platebande H, une au filet I, & deux au cavet F. De sa corniche.

La saillie de la platebande H, du nû du dé L. est de deux cinquiémes & demi du petit Module, & par consequent répond au socle E, de la base AB ; & celle du filet I, avec son cavet, est d'un cinquiéme & demi du petit Module, ou de six minutes.

La Colonne Toscane, avec De la colonne.

son chapiteau & sa base seulement, est toûjours de vingt-deux petits Modules de hauteur, ou ce qui est la même chose, de quatre cent quarante minutes.

De sa base. *Voyez la* I. *planche, fig.* 1. La base AB, compris l'orle E de la colonne D, a un Module moyen, ou trente minutes de hauteur ; cette base est divisée en deux parties égales.

On en donne une au socle B, & de l'autre subdivisée en cinq parties, on en laisse quatre au tore C, & une à l'orle E, qui par conséquent est toûjours dans cet Ordre-cy aussi-bien que dans les autres, de trois minutes de hauteur.

On donne de saillie à l'orle E, à prendre du nû du bas de la colonne D, un cinquiéme du petit Module, ou quatre minutes, & trois cinquiémes, ou

douze

douze minutes, au tore C, auſ-
ſi-bien qu'au ſocle B.

Comme la tige ou fuſt de la **De ſa**
colonne eſt toûjours terminé **tige.**
dans tous les ordres en bas par
l'orle, & en haut par l'aſtraga-
le & ſon filet, la tige de la co-
lonne Toſcane n'a plus de hau-
teur que trois cent quatre-vingt
minutes, puiſque nous avons vû
que ſon orle E, qui eſt de trois
minutes, eſt compris au nombre
des membres de la baſe
A B.

Il n'y a que dans l'ordre Toſ- **De ſa di-**
can, où la colonne ſoit dimi- **minutió.**
nuée par le haut de cinq minu-
tes de chaque coſté, au lieu que
dans les autres, elles ne l'eſt
que de quatre minutes de part
& d'autre, ou de ce qui eſt de
même, d'un cinquième du pe-
tit Module.

Cette diminution ſe fait ainſi

B

18 Nouveau Traité pour tous les cinq ordres d'Architecture.

Comment elle se fait. Voyez la I. planche, fig. 2

A I est la colonne, A G sont les deux tiers de la colonne, que l'on divise en autant de parties égales qu'on veut ; & l'on méne par chaque division des lignes paralleles aux lignes A E. & G F.

H E est la quantité dont la colonne doit être diminuée. Ensuite du centre G, & de l'intervalle G F, on décrit le demi cercle F D C. dont la portion F D, marquée par la section que fait la ligne E D, est divisée en autant de parties égales que le sont les deux tiers A G. & ayant tiré des lignes paralleles à H E. par toutes les divisions de cette portion de cercle F D. elles feront des sections sur la ligne 1. 2. au point a ; au point b sur la ligne 3. 4. & au point c sur la

figne 5. 6. &c. par lesquelles on conduira depuis F. jusqu'en E. des lignes avec une regle de bois fort mince, qui se courbant uniformément, donnera le trait du profil de la diminution de la colonne.

La Colonne Toscane ne souffre point de cannelures. L'astragale G. a de hauteur, comme dans tous les autres ordres, la dix-huitiéme partie de sa grosseur par le bas, ou trois minutes un tiers, ou enfin une sixiéme partie du petit Module, & le filet H. la moitié de l'astragale G. C'est une regle generale que le filet ait toûjours la moitié de l'astragale, dans quelque endroit qu'ils se trouvent ensemble.

La saillie de cet astragale est semblable à celle de l'orle E ; c'est-à-dire, d'un cinquiéme

I. planche, fig. I.

du petit Module, ou quatre minutes au de là du nû de la colonne.

Du chapiteau. Le chapiteau J L est de même hauteur que la base AB ; c'est-à-dire, d'un Module moyen, ou de trente minutes. On le partage en trois parties égales, l'une desquelles est pour le tailloir, ou abaque I ; l'autre pour l'échine, ou ove M ; & la troisiéme pour la gorge N L. avec l'astragale O.

On divise cette troisiéme partie N. en huit.

On en laisse deux à l'astragale O ; & une à son filet N.

La saillie du tailloir I est semblable à l'orle E, c'est-à-dire, de huit cinquiémes & demi du petit Module, ou de vingt-deux minutes, à prendre du centre, ou de l'axe z de la colonne D. & celle de l'astra-

d'Architecture.

gale O. est d'un cinquiéme du petit Module, ou de quatre minutes. En un mot, cette saillie est la même que celle de l'astragale G. de la colonne D.

Le caractere de ce chapiteau est que son tailloir soit tout uni & sans talon, & que sous l'échine, ou ove M. il n'y ait point d'armilles, ou annelets, comme au Dorique.

La hauteur de l'entablement Q P. qui est toûjours de six petits Modules, ou de six vingt minutes, est divisée en vingt parties; on en donne six à l'architrave Q R. dont le filet R. en a un, & un pareil nombre à la frise R S. des huit parties qui restent, on en distribuë deux & demi au talon S T. compris son filet T ; deux & demie au larmier V. une à l'astragale, & à son filet X. & enfin deux au

De l'entablement.

quart-de-rond P. qui lui tient lieu de grande simaise.

La saillie du filet R. de l'architrave Q R. est d'un cinquiéme du petit Module, ou de quatre minutes du nû de cet architrave ; celle du talon S T. à prendre du nû de la frise R S. est de trois cinquiémes du petit Module, ou de douze minutes ; celle du larmier V. de sept cinquiémes & demi du petit Module, ou de trente minutes ; celle de l'astragale X. avec son filet, de neuf cinquiémes du petit Module, ou de trente-six minutes ; & enfin, celle du quart-de-rond P, est de douze cinquiémes du petit Module, ou de quarante-huit minutes.

CHAPITRE IV.

Des proportions de l'ordre Dorique.

LE piedestal Dorique est toûjours de sept petits Modules, ou de sept vingt minutes de hauteur. — Du piedestal.

On donne trente-cinq minutes de hauteur à sa base, cent à son dé, & dix-sept & demie à sa corniche.

On divise toute la hauteur de la base AB en trois parties égales, on en donne deux au socle ou plinthe A, & la troisième aux moulures CDB, celle-cy est subdivisée en sept particules; on en laisse quatre pour le tore C, une pour le filet D, & deux pour le cavet B. — De sa base. *Voyez dans la VI. planche, le profil du piedestal Dorique.*

La saillie entiere de toute la

base, aussi-bien que celle du tore C. à prendre du nû du dé E. est toûjours égal au tiers de sa hauteur A B. & la saillie du filet D. avec son cavet B. est d'un cinquiéme & demi du petit Module, ou de six minutes.

De sa corniche. La hauteur de la corniche F J. est divisée en neuf parties; on en donne six au larmier H. compris le filet J. qui en a une des six, deux au cavet F. & une au filet G.

La saillie du cavet F. avec son filet G. du nû du dé E. est d'un cinquiéme & demi du petit Module, ou de six minutes; de même celle du larmier H. de trois cinquiémes, ou de douze minutes; & enfin son filet J. de trois cinquiémes & demi du petit Module, ou de quatorze minutes.

La

La Colonne Dorique, avec son chapiteau & sa base seulement, est toûjours de vingt-quatre petits modules, ou ce qui est le même, de quatre cent quatre-vingt minutes. *De la colonne. Voyez la II. planche, fig. 1.*

Quoy que Vitruve ne donne point de base à la colonne Dorique, & que cela soit même pratiqué ainsi au theatre de Marcellus : cependant, comme la plûpart des Anciens & des Modernes luy ont attribué la base Attique ou Atticurge, dont Vitruve donne les proportions, nous n'en proposerons point d'autres qu'elle pour cet ordre.

Cette base A B, est d'un module moyen, ou de trente minutes de hauteur ; cette hauteur est divisée en trois parties égales : on en donne une au socle, ou plinthe A, les deux *De sa base.*

autres étant partagées en quatre, celle d'enhaut est pour le petit tore B ; & l'espace que laissent les trois parties restantes, est subdivisé en deux ; celle d'enbas est pour le grand tore C, & celle d'enhaut divisée encore en six parties, est pour la scotie D, compris ses deux filets E E, qui ont chacun une de ces sixiémes.

Pour revenir à la mesme proportion de cette base & plus aisément, il n'y a qu'à en partager d'abord toute la hauteur en trois parties, & en donner une au plinthe. Ensuite diviser une seconde fois cette même hauteur en quatre, & en donner une au grand tore, & autant à la scotie & à ses filets ; enfin la diviser encore une troisiéme fois en six parties, dont une est pour le petit tore.

d'Architecture.

Pour avoir les saillies des moulures de cette base, à prendre du nû de la colonne G, il faut donner deux cinquiémes du petit module, ou huit minutes, au petit tore B; & trois cinquiémes du petit module, ou douze minutes, & au grand tore C, & au plinthe A. On divise ensuite une de ces cinquiémes du petit module en trois, & on en donne deux tiers & un cinquiéme du petit module à l'enfoncement de la scotie D; deux cinquiémes & un tiers du petit module au filet E d'en haut, & deux cinquiémes & deux tiers du petit module au filet E d'en bas.

Le fust, ou la tige de la colonne Dorique, entre la base & le chapiteau, n'a que quatre cens vingt minutes. *De son fust.*

Son orle F a de hauteur trois

C ij

minutes, & de saillie un cinquiéme du petit module, ou quatre minutes, à prendre du nû de la même colonne G.

De ſes cannelures. Les Cannelures, quand on en donne à la colonne Dorique, ne doivent être qu'au nombre de vingt, & ſans aucun autre eſpace entre elles que l'extremité des lignes courbes qui les forment.

Voyez la même planche, fig. II. Pour les tracer, il ne faut qu'aprés avoir diviſé la circonference B H C D, de la colonne G en vingt parties, faire un quarré A B ſur chacune de ces parties, & du centre F, & de l'intervale B, décrire le quart de cercle B H.

Si l'on veut faire les courbures moins profondes, au lieu d'un quarré, on fait le triangle équilateral I C D, & du centre J, & de l'intervale D, on dé-

crit la portion du cercle C D ; la premiere maniere, qui eſt de Vitruve, eſt la meilleure & la plus en uſage.

 La diminution du fuſt de la colonne Dorique, qui n'eſt par le haut de chaque coſté que d'un cinquiéme du petit module, ou de quatre minutes, ſe fait indifferemment, ou dés le bas, ou dés le tiers de la colonne. *De ſa diminution.*

 L'aſtragale H qui la termine, a de hauteur la dixhuitiéme partie du grand module, ou ce qui eſt le même, trois minutes & un tiers, & ſon filet O a la moitié de la hauteur de l'aſtragale H, dont la ſaillie du nû du haut de la colonne G, eſt d'un cinquiéme du petit module, ou de quatre minutes.

 Le chapiteau I N eſt de même hauteur que la baſe A B, *De ſon chapiteau.*

c'est-à-dire, d'un module moyen, ou de trente minutes; on le partage en trois parties égales, dont la premiere est pour le tailloir M N; la seconde pour l'ove, ou échine L, & pour les armilles, ou annelets K; & la troisiéme pour la gorge J.

On trouvera plus aisément la hauteur de chacune de ses moulures par l'inspection de la figure, qui marque les autres divisions & subdivisions en trois, que par le Discours.

Pour ce qui est de leurs saillies, à prendre du nû du haut de la colonne G, une quatriéme partie d'un cinquiéme du petit module, ou une minute, détermine celle de chacun de de ses armilles, ou annelets K; deux cinquiémes du petit module, ou huit minutes, don-

nent celle de l'ove, ou échine L; & trois cinquiémes du petit module, ou douze minutes, celle de tout le tailloir MN, compris son talon N, dont les deux membres ont chacun une minute de saillie.

La hauteur de l'entablement PCC, qui est toûjours de six petits modules, ou de six vingts minutes, est divisé en vingt-quatre parties. {De l'entablement.}

On en donne six à l'architrave PR, qui est subdivisée en sept, dont une partie marque la hauteur de son filet R; sous ce filet, ou platebande, sont placées les six goutes Q, comme pendantes d'une petite regle, qui occupe en largeur un espace d'un module moyen, ou de trente minutes, & qui est placée directement au droit du milieu de la colonne G. {De son architrave.}

Une sixiéme de la hauteur de l'architrave P R, partagée en trois, détermine la leur; c'est-à-dire, que la petite regle en a une; & les goutes les deux autres.

Ces goutes Q doivent être toûjours quarrées & en piramide; & pour les faire, il faut diviser toute l'espace qu'elles occupent en dix-huit parties, & en donner trois à chacune d'elles, en sorte que le haut de leur piramide n'en ait qu'une; & que leur bas n'ait pas tout à fait les trois autres, parce qu'il est necessaire qu'il y ait par en bas entre chacune d'elles, un fort petit intervale.

La saillie des goutes Q, avec la petite regle, est d'un cinquiéme du petit module, où de quatre minutes, à prendre du nû de l'architrave P R; &

celle de son filet R, à prendre du même nû, est d'un cinquiéme & demi du petit module, ou de six minutes.

La hauteur de la frise R T, a neuf vingt-quatriémes de tout l'entablement ; elle est ornée des triglyphes S S, qui ont un module moyen, ou trente minutes de largeur, qui répondent directement de tous côtez aux goutes Q, sous le filet R, & qui sont ainsi placez le long de la frise, au droit des colonnes, & entre elles par espaces égaux à la hauteur des triglyphes S S, ou de la frise même R T, ce qui fait que les intervalles sont quarrés, & ils sont appellez Metopes, qu'on orne par des bas-reliefs, de trophées, de bassins, de têtes seches de bœuf, & d'autres choses.

De sa frise.

Pour donner maintenant les

justes mesures aux gravûres 3. & aux entre-deux 4. on partage toute la largeur du triglyphe en douze parties égales ; on en donne deux à chaque gravûre 3. & une à chaque demie gravûre 3. & deux à chaque entre-deux 4. que Vitruve appelle cuisses.

La saillie du triglyphe, sur le nû de la frise R Γ, est d'un cinquiéme du petit module, ou de quatre minutes, & ses gravûres 3. sont enfoncées de trois minutes.

De sa corniche. La hauteur de toute la corniche T C-C, est de neuf vingt-quatriémes de tout l'entablement P C-C ; La premiere est pour le plinthe T, ou chapiteau du triglyphe, qui fait ressault au droit de tous les triglyphes S S. La seconde, avec une des quatre particules de la

troisiéme, est pour le cavet V, & pour son filet X, une de ces particules. Les deux particules restantes de la troisiéme, jointes à toute la quatriéme, font la hauteur du corps des Mutules Y. La cinquiéme & la sixiéme, chacune divisée en quatre particules, font la hauteur du larmier Z, compris le talon qui regne le long du corps des Mutules & qui les couronne, & à qui on donne deux de ces particules.

Des quatre particules, dont la septiéme est encore partagée, on en donne deux au talon &, & une à son filet ; & la particule restante, jointe à la huitiéme, & neuviéme vingt-quatriéme, détermine la hauteur de la doucine, ou de la grande simaise B-B, & celle de son filet C-C.

K représente la soffite, où platfond du larmier z, aussi-bien que celuy des mutules y, qui sont ornez chacun de trente-six goutes rondes, & en forme de petits cônes, dont les pointes, ou sommets sont enfoncez dans leurs soffites.

CHAPITRE V.

Des proportions de l'ordre Ionique.

Du piedestal.
Voyez dans la VI. planche, le profil du piedestal Ionique.

LE piedestal Ionique est toûjours de huit petits modules, ou de huit vingt minutes de hauteur : on donne quarante minutes de hauteur à sa base, cent vingt à son dé, & vingt à sa corniche.

De sa base.
Toute la hauteur de la base A B est divisée en trois parties égales ; on en donne deux au

socle, ou plinthe A A, & la troisiéme aux moulures C D E B; celle-cy est divisée en huit particules; on en laisse une au filet C, quatre à la doucine D, une au filet E, & deux au cavet B.

Le saillie du plinthe A A, à prendre du nû du dé G, a toûjours un tiers de toute la hauteur de la base A B; celle du cavet B, avec son filet E, a un cinquiéme du petit module, ou quatre minutes; & celle enfin de la doucine D, avec son filet C, a trois cinquiémes du petit module, ou douze minutes.

De sa corniche. La hauteur de toute la corniche H M, est divisée en dix parties égales; on en donne trois au talon L, avec son filet M, qui couronne le larmier K, quatre au même larmier K, deux enfin au cavet H, & une au filet J.

La saillie du filet J, compris son cavet H, est d'un cinquiéme & demi du petit module, ou de six minutes; celle du larmier K, de trois cinquiémes du petit module, ou de douze minutes; & celle enfin du talon L, avec le filet M, d'un cinquiéme du petit module, ou de quatre minutes.

De la colonne. Voyez la II plan-che, fig. 1.
La colonne Ionique avec son chapiteau & sa base seulement, est toûjours de vingt-six petits modules, ou de cinq cens vingt minutes de hauteur.

De sa base.
On divise toute la hauteur de la base A B, qui est toûjours d'un module moyen, ou de trente minutes, en trois parties égales. Le socle, ou plinthe B, en a une; l'espace que les deux parties restantes forment, est divisé en sept autres parties, dont trois sont pour le tore C,

deux pour les moulures FGH; & les deux autres pour les autres moulures, qui sont dans l'espace J H.

Pour avoir la hauteur de ces moulures, on divise l'espace FH en dix particules; on en laisse deux au filet F, cinq à la scotie G, & trois à l'astragale H, compris son filet, qui en a une des trois : on fait la même operation pour les moulures qui sont dans l'intervale H J.

Pour avoir maintenant la saillie des membres de cette base BA, à prendre du nû de la colonne D, il faut donner deux cinquiémes & demi du petit module, ou dix minutes au tore C ; deux cinquiémes justes du petit module, ou huit minutes aux deux astragales HH; un cinquiéme & demi du petit module, ou six minutes au filet

F; un cinquiéme & trois quarts du petit module, ou sept minutes aux filets qui accompagnent les astragales HH; & deux cinquiémes & trois quarts du petit module, ou onze minutes au filet J, qui pose immediatement sur le plinthe B.

De sa tige. La tige, ou fust de la colonne Ionique D, entre la base & son chapiteau, n'a que quatre cens soixante & dix minutes & demie, & un sixiéme de minutes. On verra dans la suite, quand nous parlerons de son chapiteau, la raison pourquoy il se trouve icy une telle fraction.

Son orle E, a de hauteur trois minutes; & de saillie, un cinquiéme du petit module, ou quatre minutes, à prendre du nû de la même colonne D.

Ses

Ses cannelures doivent être au nombre de vingt-quatre; ce qui s'obſerve auſſi dans les Ordres Corinthien & Compoſite. Leur courbure eſt de tout le demi-cercle. Il faut, pour donner les côtez, ou l'entre-deux des cannelures, aprés qu'on a diviſé la circonference de la colonne en vingt-quatre, les rediviſer chacune encore en quatre particules, dont trois ſont pour le diametre des cannelures, & la quatriéme pour l'épaiſſeur de la côte, où de l'entre-deux.

De ſes cannelures.

Quelquefois les cannelures ſont terminées vers le congé du haut ou du bas du fuſt de la colonne, par une ligne courbe, en maniere de niche, comme elles ſont repreſentées dans la I. figure de la troiſiéme planche; ou quarément par une ligne

droite, comme elles le font vers a, dans la troisiéme figure ; ou enfin, par le nû de la colonne qui rentre en demi-cercle dans les cannelures, comme cela se voit dans la même figure vers B.

La diminution de la tige de la colonne Ionique D, qui n'est par en haut que d'un cinquiéme du petit module, ou de quatre minutes de chaque côté, se commence indifferemment, comme dans tous les autres Ordres, du tiers, ou du bas d'elle-même.

La hauteur de l'astragale K, qui la termine par le haut, est comme dans les autres Ordres de la dix-huitiéme partie du grand module, ou de trois minutes & un tiers, & son filet M, de la moitié de l'astragale, qui est par consequent d'u-

ne minute & demie, & un si-xiéme de minute; ou enfin, ce qui est la même chose qu'un douziéme du petit module.

Et la saillie de cet astragale, du nû du haut de la colonne D, est d'un cinquiéme du petit module, ou de quatre minutes.

Comme il ne reste plus pour la hauteur du chapiteau Ioni-que Q R, que dix-huit minu-tes & demies, & cinq sixiémes de minutes: Il faut pour en a-voir toutes les dimensions d'a-bord diviser le petit module en douze également ; & ce dou-ziéme sera d'une minute & de-mie, & un sixiéme de minute ; ensuite il faut baisser la ligne perpendiculaire Q R indéfini-ment, & la faire passer par le centre de l'œil, ou du cercle I X.f.a, qui termine en cet en-droit l'astragale K, & qui for-

De son chapi-teau.

Voyez la VII. planche, fig. 1.

me toute sa rondeur autour de la colonne. On marque sur cette ligne Q R, depuis le point Q jusqu'au point R, dix-neuf douziémes du petit module.

On donne trois de ces douziémes à toute la hauteur du tailloir Q T, une à l'épaisseur du rebord O de la volute, trois à l'écorée L, qui forme la volute T e R d N, quatre pour l'ove, ou échine V, où l'on taille dans chacune de ses faces cinq *oves*, dont trois sont vûs entiers ; & les deux proches des volutes, sont recouverts par les petites *gousses*, qui sortent des fleurons couchez sur les premieres circonvolutions des mêmes volutes ; deux à l'astragale K, une à son filet M, & les cinq dernieres restantes au surplus de la volute qui descend en R.

Maintenant pour tracer la

volute T e R d N ; il faut tirer la ligne e d, de maniere qu'elle coupe à angles droits la ligne Q R, au centre de l'œil I X f a; ensuite inscrire dans la circonference de l'œil le quarré I X f a : puis diviser chaque côté du quarré en deux également aux points 1. 2. 3. & 4. tirer les lignes 2..4. & 1. 3. qu'il est necessaire de repartager chacune en six ; c'est-à-dire, que la ligne 2. 4. le soit également aux points 2. 6. 10. 12. 8. 4. & que la ligne 1. 3. le soit aussi aux points 1. 5. 9. 11. 7. 3.

Afin de commencer à avoir le contour de la volute TeRdN, on met le pied immobile du compas sur le point J ; & de l'autre pied mobile on décrit l'arc de cercle T e ; on reporte le pied immobile du compas sur le point 2. & l'on décrit l'arc

de cercle e R : aprés cette operation on replace la pointe immobile du compas sur le point 3. & on trace l'arc de cercle R d , on fait encore la même chose en mettant la même pointe immobile sur le point 4. & en décrivant de l'autre pointe l'arc de cercle dN ; enfin pour commencer la seconde circonvolution N t de la volute, on pose la pointe immobile du compas sur le point 5. pour faire la seconde circonvolution t y , sur le point 6. pour achever la troisiéme yz , sur le point 7. pour marquer la quatriéme z & , sur le point 8. & ainsi allant de suite par les points 9. 10. 11. 12. & tenant la même conduite, on aura achevé toute la volute, qui ira se terminer au point I.

Il n'y a plus qu'une seule

chose à observer pour décrire l'épaisseur du rebord O de la volute, qui est de marquer des points à égale distance, un peu au dessous des premiers, qui ont servi de centre pour les premieres circonvolutions, & s'y conduire de la même maniere.

La saillie du tailloir Q T, est de deux douziémes du petit module, ou de trois minutes deux tiers, à prendre du point Q; & celle de l'ove V de quatre douziémes du petit module, ou de six minutes deux tiers, à prendre du point N.

L'ancien chapiteau Ionique, dont nous donnons icy les dimensions, n'a que deux de ses faces paralleles, ornées de volutes, les deux autres le sont autrement, comme on les voit representées dans la troisiéme *Revoyez la III. planche, fig. 3.*

figure de la troisiéme planche, & leur ornement I S, est appellé par Vitruve *l'Oreiller*, & par les Modernes *Baluſtre*; parce qu'il reſſemble à la Coupe de la fleur du grenadier, à qui les Grecs ont donné le nom de *Balauſte* ; ce Baluſtre eſt double, taillé à grands feüillages, & rejoint l'un à l'autre dans le milieu par une pomme S, qu'on nomme *Ceinture*, ou *Baudrier*, recouverte de petites feüilles de laurier arrangées en écailles; le rebord I du Baluſtre I S, n'eſt autre choſe que l'épaiſſeur de la volute, & a de largeur trois minutes un tiérs, & l'on en voit dans la VII. planche, figure I. le contour, ou profil, par la ligne courbe, marquée o b t x.

De l'entablement, La hauteur de l'entablement R N, qui eſt toûjours de ſix petits

petits modules, ou de six vingts minutes, est divisée en vingt parties égales.

Reprennez la troisiéme planche, fig. 1. De son architrave.

On en donne six à l'architrave r d, lequel est divisé en cinq autres parties, dont une fait la hauteur de la simaise d c, composée d'un talon c, & d'un filet d. Et l'espace que laissent les quatre autres parties restantes, est partagé encore en douze particules; il y en a cinq pour la face superieure b, & quatre pour la face inferieure a, & trois pour la face r, qui est à plomb du nû du haut de la colonne D.

La saillie de la face a, à prendre du nû de la frise k, qui est à plomb de la face r, est d'une minute; celle de la face b est de deux minutes; & celle de toute la simaise c d, est d'un cinquiéme & demi du petit module, ou de six minutes.

E

De sa frise.

*C'est-à-dire un peu convexe.

De sa corniche.

La hauteur de la frise K, est aussi de six vingtièmes de tout l'entablement, & elle ne doit jamais être, ni *bombée**, ni *ronde*; & son nû est à plomb de celuy de la face r, de l'architrave r d.

La hauteur de toute la corniche e n, est de huit de ces vingtièmes ; on en donne une au talon e, une & demie au denticule f, l'autre demie à l'astragale g, compris son filet; une à l'ove, ou échine h; une & demie au larmier i (dont la soffite l h est creusée, & cet enfoncement est d'un tiers d'une de ces mêmes vingtièmes) & l'autre demie qui reste du larmier i, est donnée au talon l; les deux vingtièmes restantes, sont divisées chacune en quatre particules; on en laisse une au filet o, cinq à la doucine m, & deux à son filet n.

La saillie de toute la corniche, à prendre du nû de la frise k, est de douze cinquiémes du petit module, ou de quarante-huit minutes. Le talon e en a un, le denticule f trois, l'ove, ou échine h, avec l'astragale & son filet g, quatre & demie ; le larmier i huit & demie ; le talon l, avec son filet o, neuf & demie ; & la simaise m n douze.

Pour tailler le denticule f, avec propreté, on partage toute sa hauteur t f en six particules. On en donne une au plinthe, ou membre t, qui sert comme de filet au talon e, ou comme de soûtien à toutes les denticules ; & une autre particule semblable au filet f, qui regne le long des denticules, qui n'est apperçû qu'au travers de tous leurs entre-deux, &

dont la saillie du nû du plinthe t, est d'une minute.

Ensuite l'intervale que laissent les cinq particules, qui déterminent la hauteur de toutes les denticules, est partagé en trois, dont deux font la largeur d'une denticule, & la troisiéme leur entre-deux.

CHAPITRE VI.

Des proportions de l'ordre Corinthien.

Du piedestal. COmme nous avons vû que la hauteur des piedestaux augmente toûjours d'un module, à mesure que s'élevent les ordres, auxquels ils sont unis; celle du piedestal Corinthien a neuf petits modules, ou cent quatre-vingt-minutes; on en

donne quarante-cinq à sa base, cent douze & demie à sa corniche.

Toute la hauteur de sa base A B, est divisée en trois parties égales; deux sont pour le socle, ou plinthe A A; & la troisiéme pour les moulures D E F G B, laquelle est subdivisée en neuf particules; on en donne deux & demie au tore D, trois & demie à la doucine F, y compris son filet E; & trois au talon B, y compris son filet G, qui en a une & demie.

De sa base. Voyez dans la VI planche, le profil du piedestal Corinthien.

La saillie du plinthe A, à prendre du nû du dé H, est toûjours du tiers de la hauteur de la base A B, celle du talon B, avec son filet G, est d'un cinquiéme du petit module, ou de quatre minutes; & celle de la doucine F, y compris son filet E, est de deux cin-

E iij

quiémes trois quarts du petit module, ou de onze minutes : car pour le tore D, n'en a point d'autre que celle du plinthe A.

De sa corniche. La hauteur de la corniche J P, est divisée en onze parties égales ; une & demie est pour le talon J; l'autre demie pour son filet L, trois pour la doucine M, trois pour le larmier N, deux pour le talon O, qui le couronne, & une pour son filet P.

La saillie du talon J, avec son filet L, du nû du dé H, est d'un cinquiéme du petit module, ou de quatre minutes: celle de la doucine M, y compris la mouchette Q, de deux cinquiémes trois quarts du petit module, ou onze minutes ; du larmier N, de trois cinquiémes du petit module, ou de douze

d'Architecture.

minutes: & enfin celle du talon O, avec son filet P, quatre cinquiémes du petit module, ou seize minutes.

La colonne Corinthienne, avec sa base & son chapiteau seulement, est toûjours de vingt-huit petits modules, ou de cinq cens soixante minutes de hauteur. *De la colonne. Voyez la IV. planche, fig. 1.*

La hauteur de la base A B, qui est comme dans tous les autres Ordres, d'un module moyen, ou de trente minutes, est d'abord divisée en quatre parties égales; on en donne une au socle, ou plinthe A; le surplus des trois autres parties est repartagé en quatre, dont une est pour le grand tore C; on fait une semblable operation pour le petit tore M; elle se fera mieux connoistre par la figure que par le discours; la *De sa base.*

E iiij

même chofe fe pratique pour avoir les hauteurs du premier aftragale G, du filet H, de la fcotie J, & du filet L ; & ces hauteurs font les mêmes pour le fecond aftragale G, le filet F, la fcotie E, & le filet D.

La faillie du plinthe A, auffi-bien que celle du tore C, depuis le nû de la colonne O, eft de trois cinquiémes du petit module, ou de douze minutes ; celle du filet D, & des aftragales G, eft de deux cinquiémes du petit module, ou de huit minutes ; celle du filet H, eft d'un cinquiéme trois quarts du petit module, ou de fept minutes ; celle du filet L, d'un cinquiéme & demi du petit module, ou de fix minutes ; & celle enfin du tore fuperieur M, eft de deux cinquiémes du petit module, ou de huit minutes.

d'Architecture.

La tige de la colonne Corinthienne, est de quatre cens soixante minutes de longueur; son orle N, est de trois minutes de hauteur ; & la saillie depuis le nû O, est d'un cinquiéme du petit module, ou de quatre minutes.

De sa tige.

Ses cannelures sont par rapport, & à leur figure, & à leur nombre, de même que dans les colonnes Ioniques.

De ses cannelures.

Les mêmes Dimentions, qui regardent tant sa diminution par le haut, que la hauteur & la saillie de l'astragale Q & de son filet P ; sont les mêmes que dans tous les autres Ordres de l'Architecture.

Toute la hauteur du chapiteau Corinthien Q R, est de tout le diametre du bas de la colonne & un sixiéme, ce qui fait trois petits modules & de-

De son chapiteau.

mi, ou soixante & dix minutes; cette hauteur est partagée en sept parties égales, dont quatre étant repartagées en six particules, déterminent celle du double rang de feüilles VV, & les trois autres, subdivisées en sept particules, déterminent les hauteurs du tailloir R S, des volutes Y Y Y Y, & des tigetes, ou caulicoles Z Z Z Z.

Il y a huit feüilles à chaque rang qui environnent tout le chapiteau ; leur courbure est d'une des sixiémes particules, & la saillie de la courbure des grandes feüilles d'en haut, est semblable à la saillie du plinthe A, de la base A B ; & celle de la courbure des petites feüilles d'en bas, répond à la saillie de l'orle N.

Il n'est pas necessaire de dire icy quelle situation doit avoir

chacune de ces feüilles, ni de combien d'autres feüilles elles doivent être refenduës. On le voit assez par la figure.

Dans chaque face du chapiteau il y a deux tigetes, ou caulicoles z z z z, d'où sortent les quatre volutes y y y y ; les deux plus grandes vont soutenir des deux côtez les coins du tailloir S S ; & les deux petites se recourbant immediatement au dessous du rebord &, du vase Y Y, se réünissent dans le milieu du tailloir, comme pour soûtenir la rose a, qui occupe tout ensemble, & l'épaisseur de ce même tailloir R S, & celle du rebord &, du vase Y Y ; & les tigetes, ou caulicoles zzzz, vont se recourber d'une des septiémes particules sous chaque volute y y Y Y : en sorte que leurs feüilles qui soûtien-

nent les grandes volutes de deſſous les coins S S, du tailloir R S, s'y joignent avec cette ſ des tigetes des autres faces du chapiteau, qui ſont à côté; & que celles du milieu qui y ſoutiennent les petites volutes Y Y, laiſſent un petit eſpace pour laiſſer voir la tige qui ſort du fleuron de deſſus la grande feüille du milieu, & qui paſſant entre les petites volutes Y Y, va ſoûtenir la roſe &.

Il y a deux de ces ſeptiémes, comme l'on voit par la figure Iᵉ, pour le tailloir R S; trois pour les circonvolutions des grandes volutes Y Y; une pour les petites feüilles d'Acanthe, couchées ſur les mêmes volutes, & recourbées vers les coins S S du tailloir, afin de garnir le vuide que laiſſe chaque volute qui

d'Architecture. 61

descend, & le coin du tailloir qui demeure droit ; & une enfin pour l'intervale qui est entre le haut des grandes feüilles V, & l'extremité du recourbement de celles des rigettes Z, qui soûtiennent les volutes.

L'épaisseur du rebord &, du tambour, ou vase Y Y, est semblable à celle de l'astragale Q, qui termine la tige de la colonne O.

Comme le tailloir du châpiteau Corinthien, a les quatre faces recourbées en dedans, pour en avoir la courbure & le plan; il faut tracer d'abord la ligne B C, égale à celle du plinthe A A, de la base A B; sur cette ligne, y construire un quarré parfait, dont on ne voit que la moitié BCDE; ensuite diviser cette ligne en dix parties égales, dont une déterminera *Jettez les yeux sur la 2. fig. de la même planche.*

la largeur des coins coupez f f; & cette coupure sera faite sur la pointe de chaque angle du quarré B C D E, c'est-à-dire, en angles droits sur les extrémitez B C, des diagonalles du quarré; & enfin faire un triangle équilateral, dont la base soit un des côtez de ce quarré; & du point h, qui est le sommet de ce triangle & de l'intervale h f, décrire la courbure f i f.

Le demi-cercle i i i, marque la saillie du rebord &, du vase Y Y, à prendre du nû de l'astragale Q.

De l'entablement. La hauteur de l'entablement a t, qui est toûjours de six petits modules, ou de six vingts minutes, est divisé en vingt parties égales.

De son architrave. L'architrave a g en a six, lesquelles sont toutes divisées cha-

cune en trois, qui font dix-huit particules ; on en donne trois & demie à la premiere face a, y compris son petit astragale, qui est d'une demie particule ; cinq & demie à la seconde face b, avec son talon c, qui en a une & demie ; cinq à la troisiéme face d, une au grand astragale e, deux au talon f, & une à son filet g.

La saillie g, à prendre du nû de la frise h, & de la premiere face a, a deux cinquiémes du petit module, ou huit minutes ; celle de la face d, un cinquiéme du petit module, ou quatre minutes ; & celle de la face b, deux minutes.

La hauteur de la frise h, a six vingtiémes de tout l'entablement ; elle ne doit jamais être non plus que la frise Ionique, ni bombée ni arondie, & son

De sa frise.

nû répond toûjours, de même que celuy de la premiere face a, de l'architrave, au nû O, du haut de la colonne.

De sa corniche. Huit vingtiémes de tout l'entablement, font toute la hauteur de la corniche a t, & l'espace qu'elles forment, est repartagée en dix parties ; la plûpart desquelles sont subdivisées encore en quatre particules.

On donne donc une de ces dixiémes au talon i, y compris son filet, dont la hauteur est d'une particule ; deux au denticule l, avec son filet & astragale m, qui ont chacun une particule ; une à l'ove, ou échine n ; deux au corps oo, qui sert d'arriere-corps aux modillons o ; une demie au talon p, qui regne le long de l'arriere-corps oo, & qui couronne en même

même temps tous les modillons o; une & demie au larmier q; une demie & une particule au talon r, y compris son filet; cinq particules à la doucine s; & deux à son filet t.

La saillie de toute cette corniche, à prendre du nû de la frise h, est de douze cinquiémes du petit module, ou de quarante-huit minutes; on en donne un au talon i, deux au denticule l, qui ne doit jamais être taillé, deux & demi à l'astragale m, trois & un quart à l'ove n, trois & demi à l'arriere-corps o o, neuf au larmier q, dix au talon r, avec son filet; & douze à la doucine, ou à la grande simaise s t.

L'on voit assez par la figure qu'elle doit être la correspondance des modillons, avec le chapiteau sans en rien dire davantage.

K K, represente la soffite, ou le platfond du larmier p, où l'on voit l'ornement, tant des consoles des modillons, que des quarrez, ou caisses, qui sont entre eux ; les roses qui sont dans le milieu des caisses, doivent être toûjours toutes pareilles.

CHAPITRE VII.

Des proportions de l'ordre Composite.

Du piedestal. Voyez dans la VI planche le profil du piedestal Composite.

POur suivre la même regle qui a été établie dés le commencement, d'augmenter le piedestal d'un petit module, à mesure que son ordre est plus élevé ; on en donne dix à la hauteur du piedestal Composite, ou deux cens minutes; c'est-à-dire, cinquante minutes à sa

baſe, cent vingt-cinq à ſon dé;
& vingt-cinq à ſa corniche.

Toute la hauteur de la baſe
A B, eſt diviſée, comme dans
les autres ordres, en trois par-
ties égales ; deux ſont pour le
ſocle, ou plinthe A ; & la troi-
ſiéme pour les moulures CDE
F G B, laquelle eſt ſubdiviſée
en dix particules ; on en laiſſe
trois au tore C, une à l'aſtra-
gale D, quatre à la doucine F,
y compris ſon filet E, qui en a
une demie ; & deux au grand
aſtragale G, y compris ſon
filet B, qui en a auſſi une de-
mie.

De ſa baſe.

La ſaillie du plinthe A, à
prendre du nû du dé H, auſſi-
bien que celle du tore C, eſt
toûjours du tiers de toute la
hauteur de la baſe A B ; celle
de l'aſtragale G, avec ſon filet
B, eſt d'un cinquiéme du petit

F ij

module, ou de quatre minutes; celle de la doucine F, avec son filet E, est de deux cinquiémes deux tiers du petit module, ou de dix minutes deux tiers ; & celle enfin de l'astragale D, trois & un tiers du petit module, ou treize minutes un tiers.

De sa corniche. La hauteur de la corniche JQ, est divisée en douze parties égales ; il y en a deux pour l'astragale L, & pour son filet J, qui est d'une demie ; quatre pour la doucine M, y compris le filet N, qui en a une demie; trois pour le larmier O ; & trois pour le talon P, & son filet Q.

On prend leur saillie du nû du dé H ; & cette saillie est pour l'astragale F, y compris son filet, d'un cinquiéme du petit module, ou de quatre minutes ; pour la doucine M,

avec son filet N, de trois cinquiémes du petit module, ou de douze minutes ; pour le larmier O, de trois cinquiémes & un tiers du petit module, ou de treize minutes & un tiers : & enfin pour le talon & son filet PQ, de quatre cinquiémes & demi du petit module, ou de dix-huit-minutes.

La colonne de l'ordre Composite, avec sa base & son chapiteau seulement, est toûjours de trente petits modules, ou de six cens minutes de hauteur. *De la colonne. Voyez la V. planche, fig. I.*

La base AB a un module moyen, ou trente minutes de hauteur ; elle est semblable en tout à celle de l'ordre Corinthien. *De sa base.*

Et sa tige, tant du côté de l'orle C, que de celuy des cannelures, de la diminution, & de l'astragale E, & qui la ter- *De sa tige.*

mine, est aussi toute semblable à celle de la colonne Corinthienne, elle n'est seulement que de quarante minutes plus longue que la Corinthienne.

De son chapiteau. Pour ce qui est de son chapiteau, qui fait la difference essentielle de l'ordre Composite; il est pourtant de même hauteur que le Corinthien, c'est-à-dire, de trois petits modules & demi, ou de soixante & dix minutes ; sa hauteur E H, est divisée de même que celle du Corinthien en sept parties égales, dont quatre étant partagées en six particules, déterminent la hauteur du double rang de feüilles F F, qui sont disposées entierement de la même maniere que dans le chapiteau Corinthien, à l'entour du vase I I ; dont le haut depuis l'œil des volutes F G,

d'Architecture.

jusqu'au deſſous du tailloir G H, eſt tres-different de celuy du Corinthien: car ſon rebord eſt terminé de la même maniere que l'eſt la tige de la colonne Ionique par un filet, un aſtragale, & un ove, ou échine; & du dedans de ce vaſe ſortent les volutes F G, qui ſemblables à celles de l'ordre Ionique, viennent aprés pluſieurs retours ſur elles-mêmes ſe poſer ſur le haut des feüilles F F du ſecond rang. Ces volutes ſont ornées chacune d'une feüille d'Acanthe G, pareille à ces premieres F, qui ſe recourbant de même que dans le chapiteau Corinthien, comme pour ſoûtenir les coins du tailloir G G, laiſſe tomber d'elle ſur chacun de leur côté un fleuron qui les couvre à peu de choſe prés tous entiers; le

tailloir, ou abac GH, reſſemble en tout à celuy du chapiteau Corinthien ; mais le fleuron du milieu n'eſt pas ſemblable à la roſe du Corinthien, quoy que comme elle, il occupe toute l'épaiſſeur du tailloir ; ce ſont pluſieurs feüilles l'une de l'autre, dont les unes ſe joignent dans le milieu, & les autres ſe détournent à côté. Et au lieu de caulicoles, ou tigetes, il y a de petits fleurons JJ, collez au vaſe, contournez vers le milieu de la face du chapiteau, & finiſſant en roſe.

Pour avoir maintenant les proportions & les hauteurs de toutes ces choſes ; on diviſe en huit les trois ſeptiémes de tout le chapiteau, reſtantes, & on en donne ſix & demi à la volute GF, deux au tailloir GH, une à l'eſpace qui eſt entre luy & l'ove,

l'ove, qui est taillé de même que dans l'Ionique; & une à l'astragale & à son filet.

Le plan de ce tailloir se fait de même que celuy du Corinthien, dont le quarré est égal à celuy de la base de la colonne Composite; & la saillie de toutes les pieces qui composent ce chapiteau, sont toutes pareilles à celles de tous les ornemens qui forment celuy de la colonne Corinthienne.

Tout l'entablement L K, comme dans tous les autres Ordres, est de six petits modules, ou de six vingt minutes; & cette hauteur est divisée en vingt parties égales. *De l'entablement.*

On en donne six à l'architrave L P, qui sont subdivisées chacune en trois, ce qui fait dix-huit particules; la premiere face L en a cinq, & son talon *De son architrave.*

une ; la seconde face M sept, l'ove N une & demie, & son petit astragale une demie, le cavet O deux, & le filet P une.

La saillie de tout cet architrave L P, à prendre du nû de la frise D, est de deux cinquiémes du petit module, ou de huit minutes; l'ove N, l'est d'un cinquiéme & un quart du petit module, ou de cinq minutes ; & la face M de deux minutes.

De sa frise. La hauteur de la frise D, ou P Q, a six vingtiémes de tout l'entablement ; on y doit garder les mêmes regles que l'on a prescrites pour les frises des autres Ordres.

De sa corniche. La corniche Q K, a de hauteur huit vingtiémes de tout l'entablement ; & cet espace qu'elle forme, est divisé en dix parties, dont la plûpart

font repartagées chacune en quatre particules; on en donne à l'aftragale Q, auffi-bien qu'à fon filet, qui eft joint à la frife par un congé, chacun une particule; au talon R quatre; au corps T T T, qui fert d'arriere-corps aux modillons & & & &, & qui eft affis fur le talon R, onze particules; on en laiffe quatre pour la premiere face S, tant de l'arriere-corps que du bas des modillons & & & &; deux, pour le talon S; cinq pour la face fuperieure, tant de l'arriere-corps T T, que des modillons & & & &; trois à l'ove V, y compris fon filet qui en a une.

Enfuite l'on donne au larmier X, deux parties des dix; au talon Y, avec fon filet une; à la doucine Z une & demie; & à fon filet K une demie.

Pour la saillie de tous ces membres, à prendre du nû de la frife D, elle se regle par les cinquiémes du petit module; on en donne deux tiers à l'aftragale Q, y compris son filet; au grand talon R, un cinquiéme & un tiers du petit module, ou cinq minutes & un tiers: à la premiere face S, des modillons &, quatre cinquiémes & deux tiers du petit module, ou dix-huit minutes deux tiers; à la seconde face T, des modillons &, cinq cinquiémes du petit module, ou vingt minutes; à l'ove V, y compris son filet, cinq cinquiémes deux tiers du petit module, ou vingt-deux minutes deux tiers; au larmier X, huit cinquiémes & demi du petit module, ou trente-quatre minutes; au talon Y, neuf cinquiémes & demi du petit

module, ou trente-huit minutes ; & à la doucine Z, ou grande fimaife Z K, douze cinquiémes du petit module, ou quarante-huit minutes.

J'oubliois de dire que la foffite V, du larmier X, étoit creufée de la largeur de deux cinquiémes du petit module, ou de huit minutes ; & que fa profondeur étoit de deux minutes.

SECONDE PARTIE.

DE LA DISPOSITION, OU DISTRIBUTION.

CHAPITRE I.

Des differentes manieres de disposer les Colonnes.

LEs anciens Architectes n'avoient trouvé que cinq manieres de disposer les Colonnes, qui puſſent donner quelque grace à leurs Bâtimens.

Du Pycnoſtyle. La premiere, lors que les colonnes ſe trouvoient ſi ſerrées, que l'eſpace, qui étoit entre elles, & qu'on appelle *Entrecolonnement*, n'avoit qu'u-

ne fois & demi la grosseur du bas de leur fust; ils nommoient cette disposition *Pycnostyle*; & elle leur plaisoit infiniment par la Majesté que l'âpreté de ses Entrecolonnemens luy donnoit.

La seconde maniere, lorsque les colonnes n'étoient pas si prés l'une de l'autre ; en sorte que leur Entrecolonnement avoit deux fois leur grosseur. Les Anciens appelloient cette disposition *Systyle*. {Du Systyle.}

La troisiéme, lorsque les colonnes étoient moins serrées que celles du Systyle, & leur Entrecolonnement étoit de trois fois leur grosseur ; c'est pourquoy ils la nommoient *Dyastyle*. {Du Dyastyle.}

La quatriéme, lorsque les colonnes étoient si rares & si éloignées, qu'on étoit, dit Vi- {De l'Arœostyle.}

truve, obligé, pour faire les Architraves, au lieu de pierres, qui auroient été trop courtes, de coucher sur ces mêmes colonnes de longues poutres; ce qui rendoit les faces des Edifices pesantes, basses, & écrasées, aussi ne leur assigne-t-il aucune mesure determinée pour l'Entrecolonnement; cette disposition s'appelloit *Arœostyle*, & n'étoit pas, selon luy, la meilleure. Cependant les Modernes ont fait son Entrecolonnement de quatre diametres du bas des colonnes; parce que dans l'ordre Dorique, les trois triglifes, & les quatre metopes, qu'on est obligé de mettre dans l'espace du plus grand Entrecolonnement, exigent cette largeur.

De l'Eustyle. Quant à la cinquiéme ma-

niere, qu'on nommoit *Euſtyle*, ou ce qui eſt le même que colonnes bien placées, eſt la plus approuvée, pourſuit Vitruve, & ſurpaſſe ſans difficulté toutes les autres, tant pour ſa commodité que pour ſa beauté, & ſa fermeté. On ne luy donnoit d'Entrecolonnement que la largeur de deux colonnes, & un quart de colonne ; en ſorte neanmoins que l'Entrecolonnement qui ſe trouvoit vis-à-vis des portes, ou entrées, étoit large de trois diametres de colonne.

Les Architectes Modernes en ont inventé une ſixiéme, qui eſt d'accoupler les colonnes, ou de les joindre deux à deux, & de mettre ainſi l'eſpace de deux Entrecolonnemens en un ; par exemple, la colonne B, du ſyſtyle A B C D, étant jointe à la

D: l'Aræoſyſtyle.

Voyez la 2. fig. de la VI. planche. colonne A, vers f, augmente l'Entrecolonnement B C, comme cela se voit dans l'Arœofistyle fg, qui peut être appellé ainsi, à cause qu'il imite en même temps, & l'Arœostyle, & le Sistyle.

Quoy qu'il en soit, cette derniere maniere doit être préferée à toutes les autres, puis qu'elle a seule, & cette beauté, qui resulte de l'âpreté & du serrement des colonnes, qui plaisoit tant aux Anciens, & ce dégagement que les Modernes recherchent avec tant d'ardeur. La solidité n'y manque pas non plus, en ce que premierement les Architraves, quand même ils ne seroient que d'une pierre, qui comme autrefois ne posoit par ses deux bouts que sur la moitié des colonnes, sont bien mieux affer-

mis, étant portez de chaque côté tout entiers par toute la colonne; & secondement, que les poutres étant doublées, aussi-bien que les colonnes, ont beaucoup plus de force pour soûtenir les planchers. Mais ce qui nous doit déterminer à suivre cette nouvelle disposition de colonnes, c'est que dés qu'on les a vûës accouplées, tout le monde les a aimées; parce que les vrayes proportions sont des choses qui se font aimer, & que ce qui se fait aimer ainsi, a en soy la vraye beauté; & il est à croire qu'elles n'eussent pas manqué de plaire aux Anciens, s'ils se fussent avisez de les disposer de même.

CHAPITRE II.

De la maniere de trouver la grandeur du Module, pour chacune de ces diverses dispositions de Colonnes; & quel ordre leur convient le mieux.

De la grandeur du module, pour chacune de ces diverses dispositions de colonnes.

*Vitr. l. 3. ch. 2.

Vitruve donne deux moyens de trouver la grandeur du Module. Le premier, est lors qu'il parle de l'Eustyle; il dit que si c'est une façade à quatre colonnes, pour la bien ordonner, il la faut diviser en onze parties & demie, sans y comprendre la saillie des bases des colonnes; ou en dix-huit, si elle est à six colonnes; ou enfin, en vingt-quatre & demie, si elle est à huit colonnes; & qu'une de ces parties sera le module, qui n'est autre

chose que le diametre du bas de la colonne.

Le second moyen est quand il détermine la grosseur des colonnes, selon les diverses manieres de les disposer, comme on vient de le voir dans le Chapitre précedent.

Il donne au module du Picnostyle, la dixiéme partie de la hauteur de la colonne, sans y comprendre, ni le piedestal, ni l'entablement.

Il divise de même la colonne du Systyle en neuf & demie, & cette neuviéme partie est la grandeur de son module.

A l'égard de celle du Dyastyle, il la partage de même en huit parties & demie, & cette huitiéme est le module.

Et enfin le module de celle de l'Arœostyle, est la huitiéme partie juste de sa hauteur.

Quelle sorte d'ordre leur convient le mieux.

Cependant il faut bien prendre garde que chaque Ordre d'Architecture ne convient pas indifferemment à ces cinq sortes de dispositions de colonnes. Vitruve en donne les raisons au même endroit.

Il n'y a que le Corinthien, le Dorique & le Composite, qui puissent convenir au Pycnostyle.

Que l'Ionique, le Corinthien & le Composite, au Systyle. Que le Toscan & l'Ionique, au Diastyle. Que le Dorique & le Toscan, à l'Arœostyle. Et enfin que l'Ionique, le Corinthien & le Composite, à l'Eustyle,

Pour trouver sinsen, & le module pour chacun des cinq

Mais pour ne nous pas écarter de nôtre systême, ni trop aussi de celuy de Vitruve, nous allons donner une regle courte & certaine pour trouver le mo-

dule propre aux differents Or- ordres
dres que l'on voudra employer. d'Archi-
tecture.

La hauteur des façades, ou
des Edifices que l'on veut orner d'Architecture, est toûjours fixée, ou par leur propre
situation, ou par le dessein que
l'Architecte s'en est formé.
Ainsi avant toutes choses, selon
les differentes élevations que
l'on a, on doit prendre à discretion une certaine grandeur,
dans cette hauteur, comme
par exemple, de 4. de 8. de 12.
de 18. de 20. de 24. de 32. pouces, &c. qui déterminera celle
du socle, ou du plinthe, sur lequel tout l'édifice doit être
assis.

Si c'est l'Ordre Toscan, avec
son piedestal dont on veüille se
servir, il en faut partager toute la hauteur, sans y comprendre celle du socle, en trente-

quatre parties, & en vingt-huit sans piedestal.

De même, si c'est le Dorique, avec son piedestal, cette hauteur doit être divisée en trente-sept parties, & en trente sans piedestal.

Si c'est l'Ionique avec son piedestal, cette hauteur se divise en quarante parties, & en trente-deux sans piedestal.

Si c'est le Corinthien, avec son piedestal, cette hauteur se divise en quarante-trois parties, & en trente-quatre sans piedestal.

Si c'est enfin le Composite, avec son piedestal, cette hauteur se partage en quarante-six parties, & en trente-six sans piedestal.

Et trois de ces parties feront toûjours le diametre du bas de la colonne de chacun de ces Ordres;

Ordres ; & regleront par consequent la grandeur du grand module, qui sera divisé en soixante minutes, dont trente de ces minutes feront le module moyen, & vingt le petit module, qui se subdivise * comme on a vû dans la premiere partie, en cinq, dont chaque cinquiéme contient quatre minutes, & quelquefois en douze parties.

*Cy-dessus ch. 1. & 3.

CHAPITRE III.

Des Piedestaux, & de ce qu'on y doit observer.

IL est assez difficile de donner une idée juste de ce que les Anciens entendoient par *Stylobate*, ou piedestal. Il y a toutes les apparences qu'ils ne connoissoient point nos piede-

ſtaux Iſolés, ſur leſquels nous poſons nos colonnes.

Vitruve, en deux ou trois endroits, parle de ces Stylobates; mais par tout ce qu'il en dit, on n'entend autre choſe qu'un mur d'appuy, ſur lequel étoient rangées les colonnes; & ce mur étoit, ou continu ſuivant la file des colonnes, ou faiſant reſſaut aux endroits des colonnes. Ce n'eſt auſſi qu'à cette ſorte de piedeſtal qu'il attribuë une baſe & une corniche: car il paroît, lors qu'il fait la deſcription des Temples ronds, que les colonnes étoient poſées ſur des piedeſtaux qui n'avoient ni baſes ni corniches.

Je ſerois aſſez du gouſt des Anciens, de ne jamais mettre de piedeſtaux ſous les colonnes, quand on eſt obligé de marcher à l'entour.

Rien n'est plus grand, à mon avis, que de voir plusieurs rangs de colonnes s'élever, dont les bases sont assises immédiatement sur le pavé du Rezdechaussée ; & s'il y avoit quelque chose à mettre, pour soûtenir ces bases, ce ne pourroit être qu'un dé, qui débordât de tous côtez de fort peu de chose le plinthe de la base de chaque colonne, & qui n'eût de hauteur que celle du socle, qui doit regner toûjours le long de l'Edifice.

Il est bon de remarquer en passant, qu'on ne doit jamais oublier dans les grands Edifices, sur tout dans leurs faces de dehors, ce socle, ou plinthe regnant : Mais pour celles des dedans, il y doit être supprimé, lorsque le dessein est d'asseoir immédiatement les bases

des colonnes sur le Rezdechaussée : car alors ce socle est sensé être un Stylobate, ou un massif perpetuel, sur lequel tout l'Edifice est élevé.

D'où il suit que s'il y a des rencontres où il faille mettre des piedestaux sous les colonnes, ce n'est que quand elles sont placées de maniere qu'il n'est pas necessaire de marcher entre elles, encore faut-il qu'ils soient joints les uns aux autres, ou par des balustrades, ou par des murs d'appuy de même hauteur ; en sorte que le socle, la base, le dé & la corniche de ces murs, répondent aux parties semblables des Stylobates qui portent les colonnes.

CHAPITRE IV.

Des Colonnes & des Pillaſtres; de ce qui leur eſt propre, & de ce qu'on doit obſerver dans leur ſituation, ou diſpoſition.

I. Section.

IL y a trois parties dans les colonnes; la baſe, le fuſt, ou la tige de la colonne, & le chapiteau.

Pour leurs baſes, on a vû dans la premiere partie, celles qui ſont propres à chacune d'elles. Il ne s'agit icy que de celle qui convient le mieux pour toutes les colonnes, de quel ordre qu'elles ſoient. La baſe, qui paroiſt à la vûë & la plus belle, & la plus conforme à la raiſon, eſt celle qu'on at-

De ce qu'on doit d'abord obſerver dans leurs baſes.

tribuë à l'Ordre Dorique, qui est appellée par Vitruve *Attique*, ou *Atticurge*, & que presque tous les anciens ont donné indifferemment à tous les Ordres, hors à celuy du Toscan, qui a la sienne propre.

Celle que Vitruve décrit pour les Ordres Ionique & Corinthien, & que les Modernes attribuënt à l'Ionique, n'a été suivie ni employée dans aucuns des Ouvrages approuvés Ioniques qui nous restent des Anciens, où l'on ne trouve employée que la base Attique. *Voyez la planche III. fig. 1* En effet la grosseur du tore, qui est au haut de la base Ionique, & la foiblesse du filet qui appuye sur le plinthe, sont si bizares, & si contraires au bon sens, qu'il ne faut pas s'étonner que les Anciens l'ayent tout à fait rejettée.

Il semble que la base que nous avons décrite pour servir aux Ordres Corinthien & Composite, doit aussi être rejettée, parce qu'outre la confusion que cause à la vûë cette grande quantité de petites moulures qui la composent, il n'est pas naturel qu'une colonne d'une telle hauteur soit assise sur une base, dont le socle, ou le plinthe est si bas; & cela d'ailleurs n'a nulle grace.

Au reste, il est bon d'avertir icy de ne pas imiter ceux qui joignent le plinthe de la base Dorique, avec la corniche du piedestal, par une maniere de congé, ou grand cavet; c'est ôter ainsi la principale & la plus essentielle partie de la base, qui est le plinthe; outre que cette disposition est de fort mauvais goût, aussi-bien que

celle d'écorner le focle de la bafe Tofcane, ou de le faire rond, felon que l'enfeigne Vitruve. Cette fuppreffion des coins du focle qui doivent répondre à ceux du chapiteau, feroit paroiftre la bafe mutilée. Quoy qu'il en foit, on n'en voit aucun exemple, ni dans l'Antique, ni dans le Moderne.

Il faut encore remarquer que fi l'on vouloit reprefenter, foit fur les Theâtres, ou dans les Fêtes publiques, quelques Edifices antiques, on en doit fupprimer les bafes, comme des membres que la plus ancienne Architecture n'a employée, ni aux piedeftaux, ni aux colonnes.

Ce qu'on doit obferver dans leurs fufts.

II. SECTION.

On a vû en general dans la premiere partie que les colonnes

nes de tous les Ordres, alloient toûjours en diminuant par le haut; cependant il est bon de sçavoir que leur diminution se fait en deux manieres, ou dés le bas du fust, ou dés le tiers du bas du fust, en continuant par une progression égale jusqu'au haut; c'est ce qui se trouve aussi le plus ordinairement pratiqué par les Anciens & les Modernes.

Il faut bien se donner de garde de diminuer les colonnes, comme quelques Modernes, dont le goût n'est pas fort exquis, ont fait, & par le haut & par le bas, ce que l'on nomme ordinairement le *Renflement*, quoyque Vitruve semble l'admettre; cependant il ne s'en trouve aucun exemple dans les Ouvrages les plus approuvez de l'Antique; on voit au con-

traire que la plus grande partie des colonnes de ces excellens Ouvrages, commencent à avoir leur diminution dés le bas.

En effet, la raison veut que les colonnes qui sont faites pour soûtenir, soient d'une figure qui les rende plus fermes, telle qu'est celle qui d'un large empatement, va toûjours en se retresissant vers le haut.

Maintenant il faut faire attention à la maniere de diminuer les pilastres.

Mais comme elle varie selon leur differente situation, il est necessaire de sçavoir auparavant qu'elles sont ces situations.

Les pilastres, qui ne sont autre chose que des colonnes quarrées, sont ou isolés (ce qui est tres rare dans les Edifices antiques) & alors on les met aux encoignures des portiques pour

leur donner plus de fermeté ; ou appliquez au mur, en sorte qu'ils montrent quelquefois trois faces, quelquefois deux, & quelquefois une seule.

On ne les diminuë point quand ils n'ont qu'une face hors du mur, si ce n'est quand étant sur une même ligne avec des colonnes, on veut faire passer l'entablement sur les uns & les autres sans faire ressaut : car alors il les faut diminuer seulement aux faces qui ne regardent point les colonnes de la même quantité que le sont les colonnes.

Mais quand dans une encoignure les pilastres ont deux faces hors du mur ; & qu'une de ses faces regarde une colonne ; cette face est diminuée de même que la colonne, ainsi qu'elle l'est au Portique de Septimius,

où la face qui ne regarde point la colonne n'est pas diminuée.

Il y a bien des exemples neanmoins dans l'Antique, où les pilastres ne font point diminués, ou ne le font que fort peu. Je serois assez du sentiment de ne leur jamais donner aucune diminution dans quelque situation qu'ils fussent; en ce cas il faudroit, suivant l'exemple des Anciens, ou que le nû de la premiere face de l'architrave ne fit qu'un même plan avec celuy des colonnes, & rentrât par la même raison au de-là du nû du pilastre de la quantité de la diminution des colonnes; ou que le different fust partagé par la moitié, en faisant que cette face de l'architrave portât à faux sur les colonnes de la moitié de leur diminution en deçà

de leur nû, & se retirât de la même quantité au delà du nû du pilastre.

Les pilastres qui n'ont qu'une face hors du mur, en sortent, ou de toute leur moitié, ou d'une sixiéme partie, quand rien n'oblige à leur donner une plus grande saillie.

Cette derniere maniere de les situer, qui n'étoit presque pas connuë des Anciens, est à present fort à la mode parmy nous. Mais s'ils doivent recevoir des *Impostes* * qui se viennent profiler contre leurs côtez, alors ils auront de saillie le quart de leur diametre ; & les chapiteaux Corinthiens & Composites, étant par là justement coupez par la moitié de haut en bas, ne seront point ainsi tronquez mal à propos.

Il ne faut pas sur tout tom-

* C'est un ornement, ou une espece de corniche qui sert à soûtenir ordinairement les naissances des arcades, comme on le voit dans la 3. fig. de la VII. planche, vers A. & que souvent l'on profile tout le long d'une façade.

ber dans l'inconvenient de faire que des colonnes, ou des pilastres se penetrent, & se confondent les uns dans les autres ; c'est une chose tout à fait contre le bon sens & contre la bonne Architecture : A B, par exemple, est un bas-relief, où les pilastres G H se penetrent reciproquement, qui represente le relief tout entier M N O. Or il est certain que le pilastre N, étant tout à fait hors de sa place, ne peut aussi par consequent bien faire dans le bas relief A B, qui le represente ; au lieu que le bas-relief C D, est beaucoup mieux, parce qu'il represente le relief tout entier, P Q R, dont tous les pilastres sont dans leur place naturelle.

Je sçay bien que la plûpart des Architectes croyent qu'un Ouvrage sera d'autant plus

Voyez la 2. fig. de la VII. planche.

beau, qu'il y aura plus d'ornemens ; & c'est ce qui les porte à multiplier mal à propos ces demi-pilastres, parce qu'ils multiplient par là des demi-bases, des demi-chapiteaux, & & des ressauts dans l'entablement. Mais toutes ces choses font un fort mauvais effet. Il faut donc s'abstenir autant qu'on le peut, non seulement de ces fausses beautez, qui resultent de cette penetration de pilastres, mais même de mettre ensemble deux demi pilastres, qui forment un angle rentrant, quoi qu'il s'en trouve dans quelques Ouvrages fort approuvés: car ils supposent toûjours une penetration mutuelle, contraire à cette exacte regularité, qui plaît si fort dans l'Architecture.

On voit indifferemment dans les Ouvrages antiques des pi-

lastres sans cannelures, quoy que les colonnes qui les accompagnent en ayent ; de même des colonnes qui ne sont point cannelées, tandis que les pilastres qui les accompagnent le sont.

Quand ils sortent du mur, moins que de la moitié de leur diametre, ils n'ont point de cannelures sur leurs retours.

Si on trouve dans l'Antique que chacune de leurs faces soit indifferemment creusée de sept ou de neuf cannelures ; toûjours il est certain qu'elle ne le doit être qu'en nombre impair.

Souvent le tiers d'en bas des cannelures est comme à demi rempli, ou par une espece de canne, ou de grosse corde; ce qui fait que les colonnes où cela se rencontre, sont appellées *Rudentées*. Mais la raison

veut que cette maniere de remplir les cannelures, ne soit employée que quand les colonnes sont assises sur le pavé du Rez-dechaussée ; parce qu'alors ce remplissage affermit de telle sorte les côtés des cannelures, qu'elles sont hors de danger d'être heurtées, ou brisées par les passans.

Il faut enfin remarquer que ni les colonnes, ni les pilastres, ne doivent être cannelés, quand ils sont d'un marbre coloré.

Je crois qu'il n'est pas necessaire d'avertir icy que les pilastres appuyez contre un arriere-corps, concave, ou convexe, ne doivent pas être courbes eux-mêmes. Puisque s'ils étoient isolez, & disposez selon la même ligne courbe, on ne leur changeroit point la figure quarrée qui leur est essentielle;

comme on ne la changeroit point du tout, ni au socle, ni au piedestal, ni enfin au plinthe de la base des colonnes qui seroient disposées de même maniere.

Ne seroit-ce point icy l'endroit de blâmer la colonne torse? Elle étoit ignorée absolument des Anciens; peut-être que quelque reste de colonne de l'Antique, où les cannelures tournent autour d'elle en maniere de vis, a donné au Chevalier Bernin l'idée de faire torses celles qui soûtiennent le Baldaquin de l'Autel de Saint Pierre de Rome. Mais il y a bien de la difference entre ce tournoyement des cannelures, & celuy de toute la tige de la colonne sur elle-même en vis. Dans le premier cas, la colonne conserve toûjours son à-plomb,

au lieu que dans le dernier, elle le perd à tout moment ; ce qui choque non seulement la vûe, parce que cela fait paroître la colonne beaucoup plus grosse qu'elle ne doit être, mais même l'esprit qui n'est pas accoûtumé à voir qu'une chose faite pour soûtenir un poids prodigieux, se détourne de la ligne droite : c'est comme si pour supporter quelque chose de fort pesant, au lieu de l'arbre, on vouloit se servir du liere qui l'environne ; je sçay que bien des gens admirent la colonne torse ; mais peut-être la difficulté & l'adresse des Ouvriers à la rendre telle, est ce qui cause, sans qu'ils s'en apperçoivent, leur admiration : car les personnes de bon goût n'y trouvent que cela d'admirable ; ce seroit, comme je croy, une fort

jolie chose à voir qu'un peristyle, ou un portique, tout de colonnes torses. Je ne parleray point icy des colonnes à bossages ; cela est si gotique, que je ne présume pas qu'on y doive jamais donner.

III. Section.

Ce qu'on doit observer dans leurs chapiteaux.

Il ne reste plus à dire qu'un mot des chapiteaux des colonnes, aprés ce qui en a été marqué dans la premiere partie. Lors qu'on voudra employer l'ordre Ionique, tel qu'il a été inventé avec son chapiteau à *Balustre*, il faut avoir soin qu'aux colonnes & aux pilastres des encoignures, on joigne, ou les deux faces à volutes, si c'est en dehors, ou les deux faces à Balustres, si c'est en dedans. Car par ce moyen les faces à volute regnent ainsi, & sont vûës de tous côtez.

L'incommodité qu'apporte la différence des faces de ce chapiteau, a obligé Scamozzi à le changer, en faisant ses quatre faces pareilles. Tous les Modernes l'ont suivi, & ont banni pour toûjours l'ancien chapiteau Ionique.

Il y a pourtant une chose à observer dans le chapiteau de Scamozzi, qui est qu'au lieu que l'épaisseur que fait la jonction des volutes est égale par tout; elle doit aller au contraire en s'élargissant par dessous, & cela a fort bonne grace. *Voyez la III planche, fig. 2*

Je serois encore assez du goût de quelques-uns, qui courbent le tailloir, ou l'abac, & luy font suivre l'inflexion des faces des volutes, comme au chapiteau Composite, en supprimant neanmoins le fleuron du milieu; & je souhaiterois que de

la premiere *gouſſe* ou fleuron, qui eſt couché ſur la premiere circonvolution de la volute, fortiſſent de petits feſtons, & tombaſſent à niveau du bas des volutes.

A l'égard du chapiteau Corinthien, l'uſage y a prévalu en faveur des feüilles de laurier & d'olivier, contre celle d'acanthe qui y étoient, ce me ſemble, bien plus propres; parce que cette plante pouſſant avec ſes feüilles des tiges, ou tigetes tres-tendres, peut former bien plus naturellement les contours des volutes, que ne peuvent faire de roides branches d'arbres, telles que celles du laurier ou de l'olivier. C'eſt une choſe étrange qu'on ceſſe bien-tôt de n'eſtre plus pour ce qui eſt naturel; qu'on veut toûjours forcer la nature & le bon ſens;

& qu'on aime mieux ce papillotage confus, que produit cet assemblage forcé d'une infinité de ces petites feüilles aiguës d'olivier, ou de laurier, que ces beaux & naïfs contours que forment si plaisamment & si naturellement les feüillages de la planthe d'Acanthe, aussi fournirent-elles autrefois par un bazard heureux au Sculpteur Callimachus, les premieres idées du chapiteau Corinthien. Quoy qu'il en soit, la feüille *Vitru. l.* d'Acanthe est demeurée en partage à celuy de l'ordre Composite.

Les proportions des chapiteaux sont aux pilastres les mêmes qu'aux colonnes, quant à leur hauteur ; mais differentes quant à leur largeur ; parce qu'on ne fait point ordinairement de diminution aux pilas-

tres; cependant aux chapiteaux Corinthiens & Composités, il n'y a que le même nombre de feüilles ; c'est-à-dire, deux petites sur chaque face au premier rang, & au second une grande feüille au milieu & deux demies aux côtez, qui font les deux moitiez des grandes feüilles repliées sur les angles: & le haut du tambour qui est droit par le bas selon le fil du nû du pilastre, est bombé, ou s'éleve insensiblement par le milieu en maniere d'un demi cône renversé, quelquefois de la huitiéme partie du diametre du bas de la colonne, quelquefois de la dixiéme, & quelquefois de la douziéme.

CHAPITRE

CHAPITRE V.

Des Entablemens & de ce qu'on y doit observer.

Quoi qu'on ait dit dans la premiere Partie que tous les Entablemens soient tous de la même hauteur, c'est-à-dire, de deux grands modules, ou de six petits ; cependant il naît de cette égalité la difference des proportions qu'ils ont à l'égard de leurs colonnes : car comme les colonnes croissent selon la diversité de leurs Ordres, & que les Entablemens sont toûjours de même hauteur ; il s'ensuit que les plus courtes ont aussi des Entablemens plus grands.

Ainsi la longueur de la colonne Toscanne est de trois fois &

deux tiers la hauteur de l'entablement. Celle de la Dorique est de quatre ; celle de l'Ionique de quatre & un tiers ; celle de la Corinthienne de quatre deux tiers ; & celle de la Composite de cinq.

De ce qu'on doit observer en general dans les entablemens. Il est du bon goût que les entablemens soient tout d'une venuë, ou sans ressauts, à moins que la necessité n'y oblige absolument ; neanmoins Vitruve semble approuver le ressaut dans l'architrave au droit des colonnes, quand elles sont posées sur des piedestaux, qui font saillie ; mais alors il faut supprimer la frise & la corniche de l'entablement.

Il suit de là qu'on ne doit jamais prendre la liberté d'interrompre un entablement, ni de le faire monter, comme en maniere de fronton de dessus une

d'Architecture.

colonne, ou pilaftre, pour le faire redefcendre de la même façon fur la colonne oppofée, où l'entablement recommence: car s'il eft vray que les entablemens & les frontons ne reprefentent que ce qu'on nomme *la Ferme* en Charpenterie, & que cette efpece d'ouvrage ne puiffe fubfifter, fi on luy ôte fa principale piece, qui eft le *tirant*, dont les deux *jambes de force* font foûtenuës: qui ne voit que c'eft tres-mal, en matiere d'Architecture, de retrancher cette partie de l'entablement, qui devroit paffer fous les deux corniches qui forment le fronton, & fupporter, pour ainfi dire, en façon de tirant, les deux côtez du fronton ? Auffi ne voyons-nous pas que les grands Architectes foient jamais tombez dans une pa-

reille faute, ni qu'ils ayent, lors que la place leur a manqué, confondu ensemble l'architrave, la frise & la corniche, pour faire passer ainsi pour un Ordre, ce qui ne l'étoit point; au contraire, dans ce cas ils ont mieux aimé ne point faire d'Ordre, supprimer les colonnes & les pilastres, & mettre en leur place des *Cariatides*,* des termes, ou de grandes consoles, quand ils ont été contrains de faire des entablemens, dont les saillies demandoient à être soûtenuës par quelque chose d'isolé.

* Sont des fig. de femmes captives. Voyez Vitruve l. 1. c. 1.

Ils observoient encore une chose qui étoit de supprimer la frise & la corniche de l'entablement, dans les dedans, où elles offusquoient trop les jours, & où elles ne garantissoient pas les colonnes de la pluye; &

souvent ils en usoient de même dans les dehors, quand deux Ordres, étant l'un sur l'autre, la corniche du second se trouvoit suffisante pour les couvrir tous deux.

Dans l'Ordre Dorique, il faut toûjours que le triglife soit au droit du milieu de la colonne; qu'il n'y en ait qu'un ou trois dans les entrecolonnemens, peu souvent deux, & jamais quatre; que les metopes soient toûjours parfaitement quarrées. Ces servitudes sont cause qu'on ne peut employer cet odre qu'en peu de rencontres, sur tout par deux raisons convaincantes : la premiere, qu'on ne peut accoupler les colonnes, parce que les metopes des petits entrecolonnemens seroient plus larges que hautes : la seconde, qu'au droit

<small>Et en particulier dans celuy de l'ordre Dorique.</small>

des colonnes des encoignures, dans les angles rentrans, il ne pourroit y avoir de triglifes, à moins qu'ils ne fussent repliez, ce qui feroit un fort mauvais effet, & que les metopes des deux côtez ne fussent diminuées sur leur largeur, chacune d'un quart ; ce qui romperoit absolument la simetrie, qui rend cet ordre si beau, si grand, & si majestueux.

Il ne faut pas oublier dans son entablement les mutules, qui sont, selon Vitruve, des parties essentielles à cet ordre.

Dans celuy de l'ordre Ionique. Selon cette idée generale, que nous avons donnée de tous les Ordres d'Architecture, que la multitude des ornemens n'y doit être admise qu'à mesure que chacun d'eux augmente en hauteur & en legereté ; je crois que pour le caractere de l'enta-

blement Ionique, il faut s'en tenir à celuy dont Vitruve nous a laissé la description; il est simple, il est beau, & d'une legereté qui convient à cet Ordre. A la verité ce grand homme ne met point de difference entre cet entablement, & celuy du Corinthien.

Mais comme les Modernes ont ajoûté avec beaucoup de raison, une plus grande quantité d'ornemens au Corinthien, qu'il n'y en avoit de son temps; il est juste de ne pas attribuer ces mêmes ornemens à l'Ionique; c'est pourquoy nous en demeurerons à celuy qui a été décrit dans la premiere Partie.

Nous ne ferons seulement attention qu'à deux choses, l'une, que le caractere de cet entablement est le denticule taillé en dents, qui n'y doit jamais

être obmis ; & l'autre qu'il ne faut point faire incliner les faces de l'architrave, non plus que celles des autres membres de la corniche, ni en arriere, ni en devant, (comme il paroît que Vitruve semble être pour cette derniere façon,) & moins encore de faire relever en devant les soffites. Car tres-certainement tout ce qui doit paroître à plomb & à niveau, doit être fait à plomb & à niveau, l'œil ne s'y trompe jamais ; & s'il y a quelque cas où l'on puisse en cela changer la proportion, c'est quand on ne veut pas donner beaucoup de saillie à une corniche, ou à un architrave : alors on peut incliner les faces en arriere pour regagner ce que l'on devroit naturellement donner aux saillies ; mais il ne faut user de cette

cette licence que dans des lieux convexes, comme au dedans des Dômes, ou Lanternes, aux chambranles, aux cadres, aux bandeaux des arcades, & generalement par tout où la disposition est de maniere qu'aucun angle ne puisse laisser voir le profil des moulures.

Il y a peu de choses à remarquer dans l'entablement Corinthien, si ce n'est premierement qu'on s'abstienne de tailler les dents dans le denticule, & qu'on laisse ce membre tout uni ; parce qu'outre que cette taille est un ornement comme consacré à l'ordre Ionique, c'est que cette moulure, ainsi taillée, se trouvant entre l'ove & le grand talon, qui sont ordinairement tous deux coupez de sculpture, produiroit par ce grand amas d'ornemens, une

Dans celuy de l'ordre Corinthien.

L

confusion qui seroit fort désa-gréable à la vûë. Secondement qu'on fasse en sorte que des modillons, qui doivent regner toûjours le long de la corniche de l'entablement, il y en ait necessairement un qui réponde directement sur le milieu de chaque colonne.

Voyez dans la IV. planche, comme cette disposition y est observée.

Pour l'entablement de l'ordre Composite, il paroît si pesant, qu'on a été obligé d'en charger d'ornemens de Sculpture, tous les membres qui en sont susceptibles. Cette pesanteur, qui ne convient gueres au plus leger, & au plus délicat de tous les Ordres, a fait penser à Scamozzi, qu'il seroit plus à propos dé le placer entre l'ordre Ionique & le Corinthien. Tous les gens de bon goût sont assez de son avis, d'autant que cet Ordre tient assez de l'Ioni-

Et enfin dans celuy de l'ordre Composite.

que. Et alors il ne faudra que mettre la colonne Composite sur le piedestal Corinthien, & diminuer son fust de deux petits modules ; de même allonger la tige de la colonne Corinthienne de deux petits modules, & la poser sur le piedestal Composite.

CHAPITRE VI.

Des Frontons, des Balustrades & des Acrotéres.

COmme les Anciens n'ont d'abord inventé les ornemens de l'Architecture, que pour rendre leurs Temples plus majestueux & plus venerables, & qu'ils se sont vûs obligés de couvrir ces sortes de lieux ; ils ont crû que les

pignons ou frontons qui soûtenoient de part & d'autre le toit de ces vastes Edifices, en étoient des pieces essentielles. Ce ne fut aussi que par un privilege special que le peuple Romain, dont les maisons étoient couvertes en plateforme, accorda uniquement à Cesar la permission d'élever en pointe, comme aux Temples, le toit de son Palais. C'est pourquoy il ne faut pas s'étonner que les Anciens ayent attribué au fronton des ornemens qui luy sont tres-convenables, tant pour sa Corniche, que pour son *Timpan.* Ils faisoient regner une corniche semblable à celle de l'entablement sur les deux côtés du fronton, & n'y mettoient ni denticules, ni modillons, ni mutules. Cependant les Moder-

nes les y ont admis, & les ont taillés perpendiculairement, tantôt à l'horifon & tantôt à la corniche, l'un & l'autre se fait avec succés. Pour le *Tympan*, ou l'espace contenu entre l'entablement & les deux corniches du fronton ; ils l'ornoient de Bas reliefs, comme l'on fait encore.

Mais je croy, comme Vitruve, que si l'on veut mettre en usage les frontons, il faut que ce ne soit qu'aux derniers étages, où l'on doit presumer que doit être le toit : car par tout ailleurs il les faut absolument supprimer; *n'y ayant pas de sens*, dit ce grand Homme, *que des maisons & des colonnes soient posées sur les toits ou sur les tuilles d'autres maisons.*

Je suis même si persuadé du bon goût des Anciens en cela,

<small>Que les frontons ne doivent être admis qu'aux derniers étages.</small>

<small>Vitru. l. 7. ch. 5.</small>

<small>Qu'il seroit mieux</small>

que s'ils eussent connu nos toits recoupés en croupes, ils n'eussent pas même mis de frontons aux derniers étages. Car en verité, est-ce une belle chose que la figure d'un pignon ? & un bel Edifice est-il couronné d'une grande & agreable maniere, quand il ne l'est que par un pignon ? Mais ils se seroient bien donné de garde de deux choses, l'une de faire, selon nôtre mauvaise coûtume, contre la maxime de Vitruve, que les frontons dont l'angle est obtus, n'eussent point répondu du tout à celuy des toits qui est ordinairement aigu : & l'autre de mettre sur les entablemens, des balustrades d'appuy qui eussent abouti de part & d'autre à de pareils frontons, & qui eussent ainsi invité le

de n'y en point mettre du tout.

L. 4. ch. 7.

Des Balustrades.

monde à monter sur les toits.

 Ce n'est pas que les balustrades ne soient des choses bien inventées, & fort gracieuses, & qu'elles ne donnent un grand air aux bâtimens, qu'elles terminent ; mais il faut aussi que rien n'embarasse leur plein-pied, & qu'elles aboutissent toûjours à des lieux convenables. On peut fort bien mettre sur ces balustrades de distances en distances des especes d'acroteres * chargées de vases, de statuës, ou de trophées, selon la bienséance des bâtimens où on les veut employer.

* C'est une espece de socle ou dé ou de piedestal, sans ornement qui termine toute sorte d'édifices, ou leur sert d'amortissemens, comme il est marqué vers b. dans la 3. fig. de la 7. planche.

TROISIÉME PARTIE.
DE LA BIENSEANCE.

CHAPITRE I.

De quelle maniere la Bienséance doit être gardée dans tous les differens genres d'Edifices.

CE n'est pas assés que l'on sçache disposer ou distribuer toutes les choses qui viennent d'être dites dans cette seconde partie : si les endroits où elles doivent être employées, n'ont pas entre-eux-mêmes une belle disposition, ni une convenance selon l'usage où la commodité pour lesquelles ils sont faits, ou si dans cette disposition on y fait des choses contraires à la nature

d'Architecture.

& à l'accoutumance. Car il seroit contre le bon sens, par exemple, que des portiques bien entendus & bien magnifiques, regnassent le long des halles ou des boucheries, & que de superbes vestibules ou salons servissent à introduire le monde dans les magasins des marchands. Il n'est pas necessaire d'avertir icy qu'il n'y a pas en cela de bien-séance.

Les ornemens d'Architecture ne sont, dit Vitruve, que pour les édifices publics, & ceux des particuliers ; les ouvrages publics sont, ou pour la sureté, comme les remparts, les bastions, les tours, les portes, les Arcenaux; ou pour la pieté, comme les Eglises, les Convents, les Hôpitaux; ou enfin pour la commodité, pour le plaisir &

Li. 1. *ch.* 3.

pour la magnificence, comme les arcs-triomphaux, les places publiques, les portiques, les Academies, les obelisques, les fontaines, les theatres, les maisons de ville & les Tribunaux où l'on rend la justice.

Les bâtimens des particuliers, sont les Palais des Princes, les Hôtels des personnes de la premiere qualité & des Magistrats, & les maisons des Financiers & des Partisans.

En toutes ces sortes d'édifices, pour les bien ordonner, il faut necessairement que la commodité, l'usage, la beauté, la solidité & la raison s'y rencontrent par tout, & qu'il n'y ait rien de contraire à la nature ni à l'accoûtumance. Pourveu par exemple que les gens-d'affaires, & les partisans ayent des maisons, dont les

Vitru. l. 6. ch. 9.

appartemens soient grands, propres, commodes, solides & bien entendus, cela suffit.

Il n'en est pas de même de celles des Magistrats, qui doivent être plus spacieuses, plus propres, plus ornées à cause de la multitude du monde qui a affaire à eux.

Pour les personnes de la premiere qualité, & sur tout de ceux qui sont dans les grandes charges ou qui servent l'Etat, ils doivent avoir des vestibules, des salons, des peristiles, des jardins, des Bibliotheques, des cabinets ornés de tableaux, & de grandes salles ; & il faut que toutes ces pieces ayent à peu prés la magnificence que l'on voit aux Édifices publics ; parce que dans ces maisons, il s'y fait souvent des assemblées

pour traiter des affaires d'Etat.

A l'égard des Palais des Princes & des Souverains, on n'y doit rien oublier de tout ce que l'art, la nature, la grandeur & la magnificence a de plus riche, de plus beau & de plus superbe.

Les Edifices étant ainsi disposés selon les differentes conditions des personnes, & selon leur usage ou commodité, on aura satisfait entierement à ce que demande la bienseance.

Je n'entreprends pas icy de parler en particulier de tous ces divers ouvrages, parce que cela seroit infini, & que cela est traité amplement ailleurs; mais seulement de donner quelques avis generaux, qui ont rapport à tous ces differens genres de bâtimens.

CHAPITRE II.

Avis Generaux sur les Edifices des particuliers.

I. SECTION.

LA premiere chose que l'on doit observer, c'est de bien scituer les entrées de ces sortes d'Edifices. Si c'est dans une ville, de tâcher qu'elles enfillent une ruë, comme celles du Palais de Luxembourg, & l'Hôtel de la Vrilliere à Paris, ou qu'elles ayent devant elles de grandes places, comme le Palais Royal: si c'est à la campagne, de faire qu'on y puisse arriver par de longues & belles avenües d'arbres. *De leurs principales entrées.*

Que ces entrées soient gra-

cieuses, bien entenduës, mais sur-tout qu'elles n'offusquent point la principale vuë du corps d'hôtel, comme on le remarque chez les Italiens, qui mettent assés mal à propos sur leurs entrées de grands corps de logis : d'où il resulte qu'il seroit mieux que toute l'étenduë que peuvent occuper ces entrées pût être à jour, soit par des grilles de fer magnifiques, telles que celles du Château de Versailles, & de la cour du Val-de Grace ; soit par des colonnades ou portiques qui suporteroient des terrasses, dont les entrecolonnemens de la face exterieure, seroient fermées par de belles grilles de fer, à neuf ou dix pieds de hauteur seulement, & dont les portes seroient aussi de fer.

Il faut prendre garde que si l'on met à ces entrées des colonnades, dont les colonnes soient isolées, de ne pas imiter celle qui est dans un des bosquets de Versailles, où les colonnes sont appuyées contre des pieds-droits, ou arriere corps, qui suportent des arcades. On croit que cela rend la chose plus stable, & que de simples colonnes ne sont pas suffisantes pour porter des architraves de plusieurs pierres. Mais outre que ces arcades & ces pieds-droits sont inutiles, ont quelque chose de mesquin, de peu hardy, & multiplient sans necessité la dépense; c'est qu'on ne peut plus alleguer la solidité pour raison, depuis que nous voyons que l'excellent & vaste portique qui est à l'entrée du Louvre a si bien reussi. Il

est si bien bâti, que quoy que ses architraves ayent prés de treize à quatorze pieds de portée : les trente-cinq ou quarante ans qu'il est achevé, nous donnent lieu de penser que nos neveux dans plusieurs siecles auront encore le plaisir de le voir tout entier.

Cependant on auroit tel dessein, que je ne desapprouverois pas les arcades. Mais au moins il faudroit en supprimer les colonnes & les pillastres, & n'y mettre que des termes, des Cariatides, ou d'autres choses semblables.

II. SECTION.

Des Avant-cours. Je croy qu'on ne doit pas desapprouver les Avantcours dans les Palais des Princes & des Ducs. Il faut tâcher qu'elles soient bien prises & de bon air ;

air ; mais toûjours plus longues que larges ; & beaucoup plus grandes que les cours.

Je ferois affés du goût qu'elles ne fuffent feparées les unes des autres que par des murs d'appuy, ornés d'efpace en efpace, ou par des vafes, ou par des trophées, ou enfin par des ftatuës.

La Cour doit être auffi plus longue que large de quelque figure qu'on la faffe, & fa grandeur proportionnée à celle de la principale face du Bâtiment. Il eft à propos qu'elle ne foit pas de niveau avec le plein-pied du bâtiment, mais qu'il y ait entre elle & luy, une efpece d'efplanade ou terraffe d'une largeur convenable & proportionnée au tout, il faut qu'elle ne foit qu'élevée au moins de quinze ou de

Des Cours.

vingt-cinq poulces audessus du Rez-dé-chauffée, parce que les trois ou les cinq * degrez qui serviroient à y monter de la Cour, ne doivent avoir chacun que cinq poulces de haut.

*Il faut obferver que ces fortes de degrés foient toûjours du nombre impair.

Cette Terraffe doit occuper par fa longueur toute celle de la face du Bâtiment principal. Et fi l'édifice faifoit un retour fur les deux côtés de la Cour, il ne feroit pas mal que cette terraffe fuivit le même plan, enforte neanmoins qu'elle ne le debordât que d'un certain efpace fort mediocre, & que de la largeur que pourroit former la quantité des girons des degrez qui doivent neceffairement regner tout à l'entour.

III. SECTION.

Du corps du Bâtiment &.

Il y a bien des Architectes qui croyent qu'il faut exhauf-

ser un Edifice à proportion qu'il est large, & que la Cour est vaste. C'est une erreur contraire au bon sens, & à cette maxime de Vitruve, qui est que les grandeurs des Edifices doivent être reglées par la commodité qu'exige leur usage; & dés le moment qu'on cesse d'observer cette regle, il n'y a plus de beauté, où la grandeur produit necessairement une incommodité visible. Quoy qu'il soit vray que les grands Exhaussemens, tels que sont ceux des Eglises, des Theâtres & des autres Edifices de cette nature, contribuent beaucoup à la majesté & à la beauté des bâtimens : il est de l'industrie & de la prudence de l'Architecte de trouver des pretextes raisonnables pour donner ces trop grandes éleva-

tions à ceux qui ne font faits que pour habiter. On pourroit par exemple élever dans le milieu de la façade, ou un veftibule, ou un portique, ou un falon, ou enfin une chapelle, qui toutes chofes fouffrant de grands ordres d'architecture, s'élevent ainfi majeftueufement, fans qu'on y puiffe trouver à redire, au deffus des appartemens, & donnent de cette maniere un grand air à tout l'Edifice. Toute la façade du College Mazarin pourroit donner une legere idée du bel effet que produit une telle difpofition. C'eft auffi ce qu'il y a de plus beau dans tout ce bâtiment.

Je fçay que cette Chapelle revolte certaines gens, & leur fait penfer qu'elle ne convient pas aux Palais des Princes.

Cela cependant a été pratiqué de tout temps avec raison & avec bienséance, dans les anciennes Maisons de nos Rois, où les Chapelles n'étoient jamais dans une chambre ni dans une salle, comme cela se fait à present assés mal à propos, mais separées, & d'une figure qui leur convenoit. Quel inconvenient donc y auroit-il qu'au milieu de la façade principale d'un Palais une semblable Chapelle s'élevât avec toute la magnificence possible, & qu'elle fût remarquable & separée des appartemens qui seroient appuyés de part & d'autres contre ses côtés ?

Quoy qu'il en soit, il faut toûjours avoir pour maxime constante, que chaque étage aye son ordre separé, & qu'un

Que chaque étage doit avoir son ordre.

seul ordre ne comprenne pas plusieurs étages. On peut dire que cette maniere d'en enfermer plusieurs dans l'espace d'un grand ordre a quelque chose de tres chetif & de tres pauvre. Car il semble alors que ce soit quelque Palais ruiné & abandonné, où des particuliers trouvant les appartemens trop grands & trop exhauſſés pour leur commodité, & voulant ménager la place, y auroient fait faire des entresoles.

Il est même contre la bonne Architecture qu'un pillastre ou une colonne faite pour soûtenir les poutres, soient encore employées à en soûtenir d'autres en même temps par le milieu d'elles-mêmes, d'où il suit que peut-être les Impostes que l'on voit souvent se pro-

filer contre des pilaſtres le long d'une façade, telles que celles qui regnent au portique du Louvre, pourroient n'être pas une choſe de fort bon goût, puis qu'elles donnent à penſer par là que ce ſont deux étages qu'elles ſeparent. Je ſçay que d'habiles gens ne ſont point pour ces Impoſtes quand il y a des pillaſtres ou des colonnes, & moins encore quand elles ſe profilent contre les colonnes. Ils diſent que ces ſortes d'ornemens ainſi employés, ſont une marque certaine de ſterilité dans l'architecte. Je ſerois aſſés de leur avis : car pourquoy ſans neceſſité avoir couppé par cette Impoſte preſque par la moitié le portique du Louvre ? quand elle n'y auroit point été, l'ouvrage n'en eût été

que plus beau, & que plus conforme à la vraye & belle Architecture. D'où l'on doit conclure en passant, que souvent le trop d'ornemens est un vice qu'il est bon d'éviter.

Que le second doit être d'un quart plus bas que le premier.

Comme ordinairement aux Palais il y a au moins deux étages, il faut remarquer que lors qu'on les veut orner tous deux de quelque ordre d'architecture, celuy du second étage doit être d'un quart moins élevé que celuy du premier, dit Vitruve ; & la raison qu'il en donne, luy qui a toûjours la nature pour son modele, c'est que le bas étant plus chargé, doit aussi être plus ferme, semblable aux arbres, comme le sapin, le cyprés & le pin, &c. qui de gros qu'ils sont par le bas, s'élevent toûjours insensiblement, & se retrecissent naturellement

L. 5. ch. 1.

naturellement avec égale proportion jusqu'à la cime : c'est pourquoy, poursuit-il, les Architectes ont sagement étably pour regle, que les membres qui sont en haut, doivent être moindres en grosseur que ceux qui sont en bas. C'est peut-être aussi par la raison que de deux colonnes de même grosseur & de même longueur posées à plomb l'une sur l'autre, celle de dessus porteroit à faux; puisque sa base & le bas de sa tige excederoient pour le moins d'un demi quart de chaque côté, le nû du haut de la colonne de dessous, ce qui blesseroit la vûë, & feroit un fort mauvais effet.

C'est ce qui fait aussi que quand on a resolu de mettre un Ordre sur un autre, le plus massif & le plus ferme doit

toûjours porter le plus leger. Par exemple, si l'Ionique orne le premier étage, il portera au second tel ordre d'Architecture que l'on jugera à propos, pourvû que cet ordre soit plus leger & plus sevelte que luy, la même chose doit être observée quand on en met trois ou davantage les uns sur les autres.

Je ne croy pourtant pas qu'il soit du bon goût de donner aux Edifices de consequence jamais plus de deux étages, & par consequent plus de deux ordres. Tout ce qui va au delà fait peur & cause necessairement la confusion ; elle est apperçûë si sensiblement aux quatre façades du dedans de la premiere cour du Louvre, qui sont chacune de trois étages, chargés d'une infinité de

petites colonnes, qu'elles n'ont aucun endroit qui puisse tant soit peu arrêter agreablement la vûë.

Il suit delà que si l'on veut mettre des statuës dans chaque étage, il ne les faut pas faire en haut plus grandes que celles d'embas : au contraire il faut qu'imitant les ordres où elles sont placées, elles aillent toûjours en diminuant comme eux selon cette regle infaillible, qui vient d'être alleguée, & qu'on ne sçauroit trop repeter, qu'il est séant aux choses qui sont portées & soûtenuës d'être plus petites que celles dont elles sont soûtenuës ; l'œil ne s'y trompe jamais, & c'est le défaut le plus sensible qui soit au portail de saint Gervais de Paris.

Le second étage par cette raison doit être donc toûjours moins haut que le premier d'un quart, dés le moment qu'ils font l'un & l'autre ornés de quelque ordre d'Architecture. Si quelquefois il est du dessein de l'Architecte de faire le second étage aussi haut que le premier ; alors il faut, comme on a fait au portique du Louvre, supprimer dans le premier l'ordre d'Architecture, & le tourner de maniere qu'en luy donnant d'autres ornemens convenables, il devienne comme la base, où le rempart sur lequel le second étage doit être assis.

IV. SECTION.

De la Symmetrie. Rien n'est si aisé que de rendre commodes des apparte-

mens dans un Edifice : mais rien n'est plus difficile que de les disposer commodément avec Symetrie. Car presque toûjours la Symetrie donne de la peine à trouver les mesures, & les scituations convenables aux commodités & aux usages de chaque piece. Ou bien l'une des Symetries est un obstacle à l'autre, comme celle des planchers à celle des fenêtres & des portes. On doit alors dans ces contraintes se servir de portes ou fenêtres feintes & de plafonds, plûtost que de rompre la correspondance.

La plus agreable disposition est quand les parties symetriées sont en nombre impair, & quand aussi on peut ajuster non seulement les pieces qui sont d'un côté en correspon-

dance avec celle de l'autre, mais encore celles d'un même côté en égale distance entre-elles.

V. SECTION.

Des Fenêtres & des Portes.

On ne peut souffrir dans une façade & dans un même étage les fenestres, dont les linteaux & les appuis ne sont pas de même niveau, au lieu qu'elles sont quelquefois supportables, étant moins larges les unes que les autres, pourvû que de l'autre côté il y en ait qui leur soient égales, & qui leur répondent en symetrie.

Vitru. l. 6. ch. 7.

On est heureusement retombé aujourd'huy dans le goût des Anciens, qui est d'ouvrir les fenêtres jusqu'embas comme des portes. Outre l'agrément que cela donne aux ap-

partemens, c'est qu'étant à table, ou assis éloignés des fenêtres, on découvre non seulement toute la campagne, mais même les parterres des jardins les plus proches. Il faut seulement prendre garde que la grille de fer, qu'on met à ces sortes de fenêtres, ne soit ni trop basse ni trop chargée d'ornemens : de peur des accidens fâcheux qui pourroient arriver, & de l'obscurité que causeroit le mur d'appuy.

Je doute que la maniere de cintrer les fenêtres, comme l'on fait à present, soit d'un aussi bon goût ; mais toûjours, elles sont insupportables, quand dans cette forme elles sont accompagnées de pilastres ou de colonnes, & qu'un entablement regne par dessus. Quand on les veut arrondir, il seroit à

souhaiter qu'on supprimât les ordres d'architecture : encore je voudrois qu'elles ne fussent pas en plein ceintre.

Quoy qu'il en soit, on doit toûjours observer qu'elles ne coupent point les entablemens des ordres d'architecture, comme elles le font à la façade des Tuilleries du côté du jardin, & à une partie des galleries du Louvre. Rien n'est de plus mauvaise grace, ni plus contraire au bon sens.

Des Portes. Il n'est pas necessaire de faire ressouvenir que les entrées ou sorties des principales façades doivent être dans le milieu, ou si cela ne se peut, d'en mettre de feintes en correspondance.

Les Portes sont de deux sortes, ou rondes ou quarrées. Les Anciens ne mettoient les

rondes qu'aux arcs-triomphaux, aux grands passages publics, & aux entrées des grandes villes, parce qu'elles étoient sensées être alors des arcs de triomphe ; & jamais aux bâtimens des particuliers, ni mêmes aux Temples, selon que la remarqué Scamozzi. Nous en devrions faire de même : car on ne sçauroit les souffrir par tout où elles sont employées, comme aux Palais des Tuilleries & de Luxembourg du côté des jardins. On les prendroit plûtoft pour les portes de la maison d'un particulier, que pour celles d'une Maison Royale. Mais elles deviennent encore plus insupportables, lors qu'étant vis-à-vis l'une de l'autre dans un même corps d'hôtel, & que s'enfillant de façon qu'elles peuvent

être vûës en même temps, elles ne sont ni de même grandeur ni de même figure, ni posées sur le même plein pied ; telles que sont celles des façades des bâtimens des Tuilleries, & du Château de Versailles à leurs entrées du côté des cours, & à leurs sorties du côté des jardins.

Au reste on doit éviter cette rondeur dans les portes, comme une chose d'un tres mauvais goût ; mais sur tout de ne pas imiter celle qui est à l'entrée de la Cour du Louvre, dont le ceintre interrompt de fort mauvaise grace, sans sçavoir pourquoy, le second étage, & en même temps le plein pied du plus beau portique du monde.

Il faut que dans les appartemens les autres portes, qui

d'Architecture. 155

doivent être en hauteur au moins doubles de leur largeur, & toûjours par conſequent à deux battans, ſoient carrées, & ſcituées de maniere que s'enfillant toutes, elles puiſſent laiſſer voir d'un bout à l'autre toute la longueur du bâtiment; & qu'à chacun de ſes bouts il y ait une fenêtre. Cette diſpoſition produit tout enſemble, & une grande beauté & une grande commodité: car elle fait, pour ainſi dire, paroître le bâtiment plus grand, plus majeſtueux, & apporte en Eté, lors que les deux fenêtres des deux extremités ſont ouvertes, une fraîcheur tres agreable.

VI. SECTION.

Les Veſtibules doivent être ornés de ſorte qu'ils faſſent *Du Veſtibule & du Salon.*

juger de la grandeur, de la beauté, & de la magnificence des dedans.

Je ferois affés du goût de quelques-uns, qui croient qu'il ne doit point y avoir de porte à l'entrée des grands Vestibules, tels qu'ils doivent être aux Palais des Princes ; (si neanmoins on n'éleve point en ce lieu une Chapelle comme nous avons dit,) mais que tout le côté du Vestibule qui devroit faire partie de la façade, fût tout à jour, c'est à dire de toute sa largeur, & rien qu'à la hauteur du premier étage, ensorte que la beauté de ses dedans frappât d'abord les yeux de ceux qui y entreroient.

Il ne seroit pas mal à propos que de la terrasse, qui doit regner le long de la façade du

bâtiment, l'on montât par un ou par trois degrez dans le Vestibule, & que son élevation en dedans fût, s'il se pouvoit, de toute la hauteur des deux étages.

Les Salons, quelque figure qu'on leur donne, doivent être plus magnifiques que les vestibules, & imiter en quelque maniere, ce que nous appellons, *Chambre à l'Italienne*, dont le propre est de ne recevoir le jour que par les fenêtres d'en haut, & d'avoir deux ordres de colonnes l'un sur l'autre ; ensorte que celles d'embas étant à certaine distance du mur, fassent comme une espece de peryſtile, & qu'elles soient de toute la hauteur des deux étages. La premiere commodité d'un tel Edifice, est qu'il peut être de-

gagé de plusieurs côtés, & répondre à divers appartemens. La seconde, qu'il y fait frais en Eté. La troisiéme, que la lumiere qui vient par en haut de tous côtés n'éblouït pas. La quatriéme, qu'il laisse tout à l'entour aux tableaux & aux autres ornemens ; la place qui seroit sans cela occupée par des croisées ; Et la cinquiéme enfin, que la colonnade superieure s'élevant ainsi avec grace au dessus de tout le bâtiment, peut remedier au défaut que semble apporter le peu d'exhaussement que doit avoir le reste du bâtiment destiné à l'habitation.

VII. SECTION.

Des Appartemens. Pour ce qui est des Appartemens, on ne peut trop les rendre riches, superbes, & ma-

gnifiques. Chacune de leurs pieces doit être difpofée de façon que fa largeur foit proportionnée à fa longueur & à fa hauteur : que fon jour ne foit point emprunté par des lunettes ou lucarnes : que fon plafond ne foit jamais en plein cintre, fur tout quand ceux des autres chambres ou falles font plats, ou en arcs furbaiffés : que les forties & les entrées n'y foient pas mifes au hazard : que les cheminées y foient bien placées & bien entenduës ; c'eft à dire, premierement qu'elles ne foient point enfilées par des portes, à caufe de l'incommodité du vent : en fecond lieu, que fi elles fe trouvent vis à vis d'une fenêtre ou d'une lunette, de s'abftenir d'y reprefenter l'une ou l'autre en correfpondance

ou symetrie : car on ne sçauroit penser raisonnablement qu'une lucarne puisse tirer du jour au travers du tuyau d'une cheminée.

VIII. SECTION.

Des Galleries, & de ce qu'on y doit observer.

Il ne faut pas oublier que les grandes maisons, & sur tout celles des Princes soient accompagnées d'une ou de plusieurs galleries, pour les rendre plus belles & plus commodes. Ces galleries ne doivent point servir de coridor pour mener à differentes chambres ; parce qu'il n'est point de la bienséance que ceux qui s'y promenent, interrompent le Seigneur ou le Prince qui seroit dans son appartement ; ou que luy-même se trouvant dans ces galleries, fut inquieté par ceux qui y passeroient

d'Architecture.

passeroient pour aller à leurs chambres. Si bien que les galleries doivent être separées du principal corps de logis qu'elles couperoient ainsi mal à propos, & l'empêcheroient d'être double.

D'ailleurs, comme elles servent de promenades, lors qu'on ne peut sortir, soit dans les jardins ou à la campagne, il est du bon goût qu'elles soient percées de tous les côtées ; où si cela ne se peut, qu'il y ait des glaces de miroir dans les endroits où il n'y a point d'ouverture, pour les rendre plus agreables, en multipliant ainsi les objets.

Que si l'on veut enrichir de peintures leurs murailles ou leurs lambris, il faudroit tâcher que le jour ne vint que d'en haut : & si on peint leur

O

plafond, le bon sens veut qu'on n'y représente que des choses qui naturellement puissent être en l'air.

Enfin ces galleries pour être gracieuses doivent être terminées par deux especes de salons. Peut-être seroient-elles plus magnifiques qu'elles ne sont d'ordinaire, si elles étoient faites en peryſtile, & qu'elles eussent deux ordres l'un sur l'autre ; parce que les peintures ou les ſtatuës qu'on pourroit mettre le long des portiques d'embas seroient bien éclairées du jour qui ne leur viendroit que d'en haut.

IX. SECTION.

Des Escaliers. Ce n'eſt plus la mode de mettre les Escaliers dans le milieu des bâtimens. Je croy qu'on a eu raison, parce qu'ils

d'Architecture. 163
interrompoient le plein-pied de la cour au jardin ; qu'ils separoient en deux le logement, dont les pieces n'avoient plus de communication l'une avec l'autre, & qu'ils en occupoient inutilement le plus bel endroit. On les place à present dans les ailes, où on leur donne autant d'étenduë que l'on veut pour leur rampe, & ainsi le principal logement est tout entier, libre & degagé.

Afin qu'ils soient beaux & de grand air, il est necessaire d'abord que le lieu qu'on leur destine, soit vaste, & soit élevé de la hauteur des deux étages : qu'ils n'ayent de degrez que la quantité qu'il en faut pour monter seulement au premier appartement, & rien davantage; que leurs rampes ne soient

point directes, ni tout d'une venuë, selon une ligne droite, parce que comme telles on ne sçauroit presque les descendre sans une espece de frayeur ; que leurs degrés soient aisés en ne leur donnant que cinq poulces, ou cinq poulces & demy tout au plus de hauteur ; que leurs ornemens soient gracieux, & que l'on ait soin de leur ménager une grande clarté ; & pour cela il seroit bon qu'elle leur vint d'enhaut du milieu du plafond, comme cela est pratiqué au grand Escallier de Versailles, qui est d'un goût merveilleux, mais dont l'abord n'est pas si bien entendu. Car qui pourroit jamais deviner que les trois portes rondes grillées, & un peu trop basses, fussent faites pour introduire le monde dans un en-

droit où il y a tant de beautés ramaſſées enſemble?

Il n'y a pas de grandeur non plus qu'à l'abord de celuy de Saint Clou, où l'on n'entre qu'avec peine, & pour ainſi dire qu'en baiſſant la teſte, tant eſt bas le plancher ſous lequel on marche aſſés long-temps avant que d'arriver au premier degré de cet eſcallier. Il eſt donc du bon goût que l'entrée des eſcaliers ſoit gracieuſe, ornée, bien dégagée, bien éclairée, & élevée au moins de toute la hauteur de leur rampe.

Je ne diray rien de la figure qu'on leur doit donner; car elle dépend de l'habileté de l'Architecte, & de ſon addreſſe. Je voudrois ſeulement que ſemblables au grand eſcalier de Verſailles, & à ceux de Saint

Clou, & du Château de Richelieu, ils euſſent une double rampe aboutiſſante à un même & tres grand paillé; parce qu'outre qu'il reſulte de cette ſymetrie une eſpece de beauté & de grandeur, l'affluence du monde qui monte & deſcend inceſſamment a ainſi plus de facilité à s'échapper de part & d'autre.

X. SECTION.

De la couverture & de la chute de ſes eaux. Il ne reſte plus qu'à dire un mot des couvertures. Il y a deux manieres de couvrir les grands Edifices, ou avec des toits, ou avec des platteformes. Certainement cette derniere maniere eſt préferable à l'autre, eſt la plus belle, & celle qui a plus de grandeur, ſur tout pour les grands Palais. Mais auſſi, à moins qu'elle

ne soit bien executée & bien faite, ce qui n'est pas facile, il seroit à craindre que les pluïes & les neiges ne gatassent bien-tôt l'édifice.

Si l'on se sert des toits, ce ne doit être que de la *Man-sarde*, ornée à peu prés comme elle l'est au Château de Versailles du côté des cours, & non pas interrompuë, comme elle l'est par des lunettes ou lucarnes ; car outre qu'elles ne font pas un bon effet; c'est qu'il n'est pas de la bien-séance que qui que ce soit loge audessus des appartemens des Princes & des Rois ; & ces lunettes ne font faites que pour donner du jour à ceux qui y pourroient loger.

Sur tout il se faut bien garder de suivre l'exemple de la couverture du salon de Meu-

don, qui est faite comme un mannequin renversé, & d'élever des pignons aux endroits où les toits peuvent être recoupés.

De la chûte des eaux. Pour la chute des eaux, qui en tombent, on sçait assez à present qu'on les rassemble dans des tuyaux ou descentes pratiquées dans l'épaisseur des murs, & qu'on a banni pour toûjours, celles de plomb, qui causoient une grande difformité en coupant mal à propos les corniches, les impostes, & les autres ornemens d'une façade.

CHAPITRE

CHAPITRE III.

Avis generaux sur les Edifices publics.

LEs Eglises tiennent sans difficulté le premier rang entre les Edifices publics. Elles renferment tant de choses, qu'il est presque impossible que les avis, que l'on va donner pour elles, n'ayent separément quelque rapport à tous les autres.

Il faut que ce ne soit pas une chose si aisée que de bien bâtir une Eglise selon l'ancienne Architecture, puisque nous n'en voyons point au moins en France, dont la grandeur, la beauté, l'élegance & la judicieuse entente paroissent convenir en quelque façon à la

P.

majesté du Dieu tout-puissant qu'on y adore.

Il est vray que les hommes étant bornés & finis, ne peuvent rien faire qui puisse égaler l'honneur dû à cet Estre infiniment parfait, ni même concevoir des idées vrayement dignes de luy. Mais au moins on peut assurer qu'ils sont capables de plus grandes choses à cet égard, s'ils vouloient un peu s'évertuer, & ne se pas contenter de suivre simplement ceux qui ont eu assés de hardiesse & d'industrie pour faire quelque chose de nouveau qui a sçû plaire.

I. SECTION.

Qu'il semble que le dessein de nos Eglises On estime que l'Eglise de S. Pierre de Rome est le plus beau morceau d'architecture qui ait jamais été au monde,

& qui marque davantage la grandeur & la sainteté de nôtre Religion. Pour moy je n'en ay pas précisément la même idée. Peut-être que la vaste étenduë, la hauteur prodigieuse de ce vaisseau, la hardiesse & la propreté dans l'execution de ses ornemens, ont tellement frapé l'imagination de tous ceux qui l'ont vû, qu'ils ont crû que tout le reste en étoit également beau.

nouvellement bâties, n'est pas celuy qu'on devroit suivre, & que celles à colonnes sont preferables.

Mais pour en juger comme il faut, on n'a qu'à jetter les yeux sur les Eglises nouvellement bâties en France, & qui ne l'ont été apparamment que sur l'idée que nos Architectes se sont formée d'après celle de Saint Pierre de Rome.

Elles sont à quelque chose prés toutes faites sur le même modele : une grande quan-

tité d'arcades fort massives, dont les pieds-droits aussi massifs, servent d'arriere-corps à des pillastres, les composent; souvent même les arcades qui en forment la croisée, servent aussi à soûtenir un dôme d'une figure ronde & d'une grande élevation. Comme on n'a rien vû de mieux depuis qu'on a eu raison de renoncer tout à fait à l'architecture Gotique, on s'est accoûtumé à cette espece de beauté.

Cependant si l'on y fait attention, on trouvera que cela n'est pas autrement beau.

L'Eglise du Val-de-Grace, par exemple, qui est sans contredit la mieux bâtie, la plus legere, & la mieux ordonnée que nous ayons en ce genre, ne seroit-elle pas infiniment plus belle, si luy ayant ôté

toutes ces inutiles & pesantes arcades, aussi-bien que ces larges pieds-droits qui les soûtiennent, qui occupent ainsi mal à propos bien de la place, & qui l'obscurcissent necessairement, on ne luy eût laissé au lieu des pillastres que des colonnes de même ordre pour porter immediatement le reste de l'Edifice tel qu'il est? Son Dôme, si beau d'ailleurs, ne l'auroit-il pas été davantage, s'il eût été soûtenu, comme naturellement cela se devoit faire, plûtost par une colonnade que par les quatre arcades, sur lesquelles il porte à faux?

Pour moy je pense avec bien des gens que cet ouvrage ainsi construit, eût encore fait plus d'honneur à son architecte, & à la memoire de la grande

Princesse qui l'a fait bâtir, & plus de plaisir à voir à tous ceux qui le vont tous les jours admirer.

Je doute que Saint Pierre de Rome ait procuré tant d'honneur à Michel-ange, qu'en a fait depuis à son Architecte la colonnade qui est placée devant ce Temple, & qui en rend l'entrée si agreable & si majestueuse. On peut assurer que cette Eglise auroit été le plus beau morceau d'architecture du monde, si on l'eût bâtie dans le goût de cette colonnade.

Son Inventeur étoit apparemment en cela du goût des Anciens, qui aimoient extrêmement les colonnes, & qui les mettoient si bien en usage: à la verité Michel-ange s'est rendu estimable, d'être ren-

tré dans celuy de l'ancienne architecture ; mais il l'auroit été encore davantage, s'il eût retenu en même-temps ce qu'il y a de bon dans le Gotique, je veux dire le dégagement, & l'apresté des entrecolonnemens qui nous plaisent si fort.

Est-ce que si les Eglises, par exemple, de Royaumont, de Longpont & de Sainte Croix d'Orleans, de la maniere qu'elles sont conduites, avoient les ornemens de l'ancienne Architecture, ne seroient pas de la derniere beauté ? peut-on y entrer, toutes gotiques qu'elles sont, sans être saisi d'admiration, & sentir en soy-même une certaine & secrette joye mêlée de veneration & d'estime, qui nous oblige à leur accorder une entiere approbation ? & tout cela, parce que

cette prodigieuse quantité de colonnes, dont les bases sont assises immediatement sur le pavé du Rez-de-chaussée, est si bien arrangée, qu'elle laisse voir sans embaras d'un coup d'œil toute la grandeur & toute la beauté de ces Edifices.

On ne peut douter que je ne sois un peu pour les colonnes. Et c'est peut-être un foible que j'ay de commun avec les Anciens, dont je ne me sçaurois défaire. Je regarderois en effet une Eglise dans le goût du portique de l'entrée du Louvre, ou de celuy qui est de l'invention de l'illustre P. de Creil à l'Abbaye de Sainte Geneviéve de Paris, comme la plus belle chose du monde; au lieu que je ne vois que de la pesanteur, peu de hardiesse, & beaucoup de sterilité dans

ces Eglises à arcades, telles qu'on les fait à present.

II. SECTION.

Quoy qu'il en soit, que ces Edifices soient ou à colonnes ou à arcades ; il est de la raison & de la bonne architecture d'y observer certaines choses, dont on ne se peut éloigner qu'on ne tombe dans des défauts essentiels. *De leur situation, de leur figure, & de leurs dehors.*

Il n'est pas necessaire d'avertir que non-seulement elles ne doivent pas être enterrées, mais même que leur plein-pied soit fort élevé au dessus du rez-de-chaussée.

Quoy que leur figure soit arbitraire, & dépende tout à fait de l'Architecte ; il faut neanmoins leur en donner de tres gracieuses & de conformes à la sainteté de nôtre Religion.

Je croy qu'il ne seroit pas mal, quelque figure qu'on leur pût donner, qu'elles enfilassent une grande ruë, ou qu'elles eussent devant elles une grande place, & qu'elles fussent toûjours précedées d'un magnifique portique, qui occuperoit au moins toute la face de leur frontispice, aussi-bien cela rappelleroit-il la memoire de ces *Porches*, que les Chrétiens ont long-temps affecté de mettre devant les Eglises, pour y tenir à couvert les Cathecumenes & les Penitens.

Les Payens en usoient ainsi à l'égard de leurs Temples ; & je pense qu'il n'y a pas d'inconvenient de les suivre en cela, aussi l'a-t-on pratiqué avec succés aux Eglises de l'Assomption & de la Sorbonne du côté de la cour, où les por-

tiques font tres beaux & fur tout ce dernier. Car pour celuy qui est à l'Eglife du College des quatre Nations, il n'est pas à imiter; parce qu'il n'a ni assés d'étenduë ni assés de profondeur, & que les pillastres qui en font les encoignures, font trop prés de leurs colonnes, & causent par consequent un fort mauvais effet. Le portique du Val-de-Grace seroit supportable s'il avoit plus de profondeur, s'il occupoit toute la façade de l'Eglise ; & s'il avoit autant de colonnes à la face de devant qu'à celle de derriere, ou même les entrecolonnemens font inégaux & entremêlés bifarement de colonnes & de pillastres.

Il est bon qu'aux grandes Eglises, le dehors soit par tout agreable, bien entendu, &

orné, non pas tant à la verité que le dedans, mais d'une maniere à faire juger de leur magnificence. Par exemple le dehors de l'Eglise des Jesuistes de la ruë Saint Antoine est trop chargé d'ornemens; & celuy de la partie ou du massif qui soûtient le Dôme des Invalides paroît n'en avoir point assés.

III. SECTION.

Qu'elles doivent paroistre trés n'estre faites que pour l'Autel, qui y doit estre dans le milieu.

Comme *le grand* ou *le maï-tre Autel* est la piece principale d'une Eglise, l'on doit faire ensorte que tout ce qui entre dans son dessein ne soit que pour l'autel, & que par rapport à luy. Il semble aussi que l'intention de Michelange en faisant dans S. Pierre de Rome, comme plusieurs nefs aboutissantes à l'autel, n'ait été que pour le mieux

faire appercevoir, & plus agreablement de quelque côté qu'on y arrivât : & qu'en donnant un Dôme à cette Eglise, son dessein n'ait été que d'élever un superbe Dais, ou Baldaquin audessus de ce même autel. D'où il paroît que le Chevalier Bernin n'a fait qu'un Pleonasme, pour ainsi dire, en matiere d'Architecture, ou pour parler plus intelligiblement, qu'une fade repétition en élevant ce second baldaquin de bronze, & à colonnes torses, qui a coûté des sommes immenses, & qui n'a rien ajoûté à la beauté de cet Edifice. Aussi ne voyons-nous pas que les anciens Payens dans leurs Temples, soit qu'ils leur ayent donné une figure quarrée avec plusieurs rangs de colonnes, soit qu'ils les ayent

* Qui n'avoiêt qu'une seule aile ou portique, qui environnoit les murailles du Temple.
† Qui n'avoient qu'une seule aile sans murailles.

faits ronds en Peripteres *, ou en Monopteres †, se soient avisés de mettre audessus de l'Idole qu'ils y reveroient, d'autre dais que la Coupolle ou Dôme qui couvroit son Temple. Au contraire souvent bien loin de luy donner un double dais, comme auroit pu faire ce Chevalier, ils affectoient, pour garder davantage les loix & les regles de la bienséance, que les Temples dediés à Jupiter-foudroyant, au Ciel, à Apollon & à Diane, fussent tout à fait decouverts & sans toit, quoique les statuës de ces Divinités y fussent placées dans le milieu : Et

L. 1. ch. 2.

cela, selon Vitruve, parcequ'ils prétendoient que ces Dieux, se faisant connoître en plein jour & dans toute l'étenduë de l'univers, n'avoient

que faire d'être cachés, & moins encore de l'être par une double couverture.

Quoy qu'il en soit, il faut toûjours convenir que le grand Autel doit être placé dans le milieu des Dômes : tout ce qui les accompagne semble y engager, autrement les Balcons de fer qu'on fait regner en haut tout autour de leurs corniches, aussi-bien que les galleries autour de l'Eglise, & les tribunes que l'on y met quelquefois d'espace en espace, soit qu'elles soient soûtenuës par des colonnes, comme aux Invalides, ou par des consoles, comme aux Jesuites de la ruë Saint Antoine & ailleurs, seroient des choses inutiles, puis qu'elles ne sont faites tres certainement que pour avoir vûë sur le maître Autel.

En effet, ces galleries ou balcons fervoient chez les premiers Chrétiens à mettre les femmes, qu'on feparoit ainfi des hommes. Mais comment auroient-elles pû découvrir l'Autel, s'il n'eût point été dans une place vûë de toutes parts ?

On conçoit même fi bien qu'il doit être le principal objet d'une Eglife, que desjà dans plufieurs endroits du Royaume, on commence à le mettre entre le peuple & le Clergé, & l'on retombe ainfi heureufement dans l'ancien ufage.

Cela produit encore deux autres bons effets ; le premier, qu'on découvre d'un coup d'œil toute l'Eglife ; & le fecond, que le peuple eft feparé des Ecclefiaftiques, fans qu'il ait cette inquietude que luy caufe

cause la difficulté de voir ce qui se passe dans les chœurs fermés de tous côtés, qu'une mauvaise coûtume a introduit depuis quelques siecles ; comme s'il n'y avoit que les Prêtres & les Clercs qui dussent joüir de la vûë des saints Mysteres, & des autres ceremonies.

C'est aussi ce qui fait qu'on n'a pas bien compris dans le monde les raisons que Messieurs les Chanoines de Nôtre-Dame de Paris ont de ne pas consentir que le nouvel Autel, que le Roy y veut faire construire, soit mis dans le milieu de la croisée. Mais comme cette compagnie est auguste & composée de personnes sages & distinguées, on présume qu'ils en ont de tres-bonnes. Cependant on peut assurer que c'est

le seul dessein qui convienne à une Eglise telle que la leur, où les ceremonies & les saints Mysteres se font sans comparaison & sans contredit avec plus de pieté, de grandeur & de magnificence, qu'en aucune autre du Royaume, & j'ose même dire, du monde.

Si tout ce que je viens de marquer est selon le bon sens, la verité & la bienséance, on doit au moins conclure que tous les grands Autels de nos Dômes de Paris sont mal situés. Aussi ne faut-il pas s'étonner de la bisarerie que l'on voit & dans leur situation & dans leurs ornemens.

D'où il suit que puis qu'une Eglise ne doit être faite que pour le grand Autel, il faut encore pour être parfaitement belle, qu'elle soit une, c'est à

dire, que de toutes les Chapelles qu'on y voudra mettre, on puisse appercevoir sans peine le grand Autel : si bien qu'au lieu de les fermer par des murailles, des boiseries ou des grilles trop épaisses, comme cela se voit dans la pluspart de nos Eglises les mieux bâties, il n'y faut tout au plus qu'une simple balustrade d'appuy ; d'ailleurs que ces chapelles & toutes les autres pieces soient mises de sorte qu'on n'en puisse ni ôter ni ajoûter une seule, qu'elle ne rende aussi-tost l'Eglise tout à fait difforme.

IV. SECTION.

Je ne sçay comment on s'est accoûtumé à la maniere dont les Dômes sont posés en dedans sur les voutes, & comment on a conçu qu'une chose

De la situation des Dômes en dedans ?

qu'il y faut ob-server. ronde pût-être solidement appuyée par quatre petites portions de la circonference sur les quatre côtés d'un quarré. Je veux bien que les portions du cercle qui portent immediatement sur les arcades, ayent quelque solidité ; mais on ne peut s'empêcher en même temps d'avouer que les autres portent à faux, & qu'ainsi elles doivent blesser la vûë. On répond que les espaces contenus entre les quatre angles que forment les arcades, sont remplies en saillie & font voute, & qu'il n'y a rien à craindre. Je le sçay ; mais ni la vûë ni la raison ne se contentent nullement de la figure qui en resulte. Et puis, trouve-t-on qu'un ordre d'Architecture, qui orne ordinairement le dedans de ces Dômes,

fasse bien à la vûë, quand il n'est posé que sur des arcades; & que ses colonnes ou pilastres sont assis souvent sur le milieu de leur cintre, ou sur cet espace dont nous venons de parler, & par consequent à faux? Je tombe d'accord que les voutes sont assés fortes pour supporter quelque chose encore de plus pesant; mais aussi faut-il en même temps, & dans ce cas, qu'elles ne soient point vûës.

On peut en passant remarquer que ce même ordre d'architecture qui soûtient d'ordinaire la Coupolle ou Callotte des Dômes luy doit être proportionné, c'est à dire, qu'il paroisse la pouvoir porter; aussi ne peut-on voir sans peine à quelque nouveau Dôme de Paris, que tout ce qui est

Qu'il doit y avoir une proportiõ entre l'ordre d'Architecture, & la coupolle qu'il soûtient.

au dessus des pilastres, est au moins double de toute leur hauteur, & semble par son poids les devoir écraser.

Aussi bien qu'une grã-de précaution dans la situatiõ des fenestres.
On doit encore prendre garde à ne pas tomber dans le défaut qui est au Dôme de l'Assomption où les trumeaux sont au hasard, c'est à dire, assis inégalement partie sur le plein, & partie sur le vuide des arcades ; & à ne pas mettre sur ce même vuide, une ou plusieurs fenestres, qu'elles ne soient placées de façon que leurs trumeaux soient toûjours également distants de part & d'autre des piedroits des arcades.

V. Section.

Qu'il ne faut point dans les
Au reste quand on veut bâtir des Eglises à colonnes Isolées, soit qu'elles soient en pe-

ristyle ou en rotonde, elles doivent avoir leurs colonnes immediatement posées sur le pavé du Rez-de-chaussée, ou simplement sur un dé de la hauteur du socle, en cas qu'il y en eût un qui regnât autour d'elle, & jamais sur des piedestaux ; parce qu'ils occuperoient trop de place, boucheroient ainsi la vûë, ôteroient cette legereté & ce dégagement qui plaît tant dans les colonnades, & incommoderoient tres fort par leurs carnes avancées, le monde qui est obligé d'aller & de venir sans cesse autour des colonnes. *Eglises de piedestaux sous les colonnes Isolées.*

On se doit sur tout faire une loy indispensable lorsqu'on a choisi un ordre d'architecture de le conserver toûjours, c'est à dire qu'on n'en voye pas un *Non plus que deux ordres d'architecture differens*

sur le même plein-pied.

autre different regner sur le même plein-pied, comme cela se remarque dans l'Eglise du College des quatre Nations, ou dans la façade des Tuilleries du côté du jardin ; & d'observer que la voute de la nef, en plein-cintre ou en arc surbaissé, ne prenne pas sa naissance immediatement le dessus l'entablement, mais bien de dessus une espece d'atique fort peu élevé qui sera entre-elle, & l'entablement.

Pour ce qui est des *ailes* ou *Bas-côtés*, il faut autant qu'on le peut, qu'ils n'ayent que des plafonds, & distribués comme les anciens le faisoient, entre chaque travée des portiques ou Peristyles ; en un mot de même qu'ils le sont au portique du Louvre.

VI.

VI. SECTION.

Il ne nous reste plus qu'à dire un mot des Places publiques : car pour ce qui est des Maisons de villes, & de celles où l'on rend la Justice, il n'y a rien à en dire davantage, que ce qu'on a désja vû sur les autres differens Edifices ; puis qu'il n'y a que du plus ou du moins dans l'arrangement de toutes les pieces dont elles doivent être composées, & qu'il ne dépend que de l'Architecte.

Des places publiques, & de ce qu'on y doit observer.

On ne peut disconvenir que les places publiques ne contribuënt beaucoup à la beauté & à la magnificence des villes, & qu'elles ne leur soient d'une grande utilité. Ainsi plus les villes sont grandes, & plus faut-il aussi les y repeter. On

De la necessité qu'il y en ait plusieurs dans une grande ville.

sentit bien dans le siecle passé que cette espece d'ornemens manquoit à Paris : c'est ce qui donna lieu de bâtir la place Royale ; mais il n'en faloit pas demeurer là. Une ville comme elle, en devroit être embellie au moins de huit ou dix semblables.

Qu'elles soient spacieuses.
Comme ces places sont faites naturellement pour les spectacles, ou pour le trafic, & pour contenir ainsi un peuple nombreux, on ne peut manquer de leur donner une vaste étenduë. Par conséquent celle des Victoires ne convient point du tout à une aussi grande ville que Paris : cette place est trop étroite, & semble n'estre faite que pour embellir l'Hôtel de la Vrilliere. Est-ce que les Statuës du Roy auront toûjours le

fort d'être placées à l'étroit ? car pourquoy dans l'Hôtel de Ville ne l'avoir pas encore élevée au moins au milieu de la cour ? où elle eût été beaucoup mieux qu'entre les pieds-droits de la petite arcade qui la refserre étrangement ?

Il suit de là que, puis que les places publiques doivent être tres vastes, par raport à l'affluence du monde qui est sensée devoir toûjours les remplir, elles doivent être tres-libres & tres degagées ; si bien qu'on est tombé dans le bas & le petit d'avoir tourné en boulingrain la place Royale, & de l'avoir retressie ou interdite au peuple par la nouvelle enceinte de fer qu'on y a mise.

VII. SECTION.

Quoy qu'il en soit, ce n'est *Comment*

elles doi-
vent
être or-
nées pour
les ren-
dre ma-
gnifi-
ques &
commo-
des.

pas assés que ces places soient vastes, il faut qu'elles soient encore ornées de tout ce que l'Architecture a de plus beau : car outre que par là elles sont plus gracieuses à la vuë, & qu'elles donnent un grand air de magnificence aux villes qui les renferment ; c'est qu'elles sont, pour ainsi dire, un regale perpetuel aux Etrangers qui les viennent voir.

Les Grecs & les Romains y faisoient ordinairement regner tout à l'entour un double portique fort ample, soûtenu par des colonnes, & terminé par une terrasse. Ils avoient raison : car comme ces places servoient souvent aux spectacles, ces portiques & ces terrasses étoient des manieres d'amphiteatres toûjours dressés, & capables de contenir un monde infini,

Je ne ferois nulle difficulté de les imiter, puis que nos places font faites à peu prés pour les mêmes fins. Je fçay que voulant ménager le terrain pour les bâtimens d'alentour, on fupprime le fecond portique de colonnes, parce qu'on fe perfuade que fa profondeur, quelle qu'elle foit, diminuë un peu le jour des appartemens. Mais fuppofé que cela fût, la bienféance ne veut-elle pas qu'on facrifie quelque chofe au public, & à la magnificence de la ville? d'ailleurs, le grand jour qui pourroit venir du côté des cours ou des jardins, ne fuppléeroit-il pas affés au défaut de celuy qu'on s'imagine fauffement devoir être offufqué par le portique? pour moy, je fuis affuré que des appartemens appuyés le

R iij

long du portique du Louvre, seroient suffisamment éclairés du jour qui ne viendroit que de son côté.

Mais au moins, faut-il accorder que le portique d'embas est tout à fait necessaire, & que rien n'est plus grand. On devroit même l'étendre, & le continuer indispensablement le long des deux côtés de toutes les grandes ruës des grandes villes, où les carroses & les autres embarras incommodent fort les gens de pied, qui de cette maniere s'échapperoient commodément sous ces portiques, & y marcheroient à l'abry de la pluie & des mauvais temps.

Par cette même raison, ces portiques devroient être posés sur un massif élevé au moins de huit ou dix poulces au des-

fus du Rez-de-chauffée ; afin-
qu'il fût impoſſible aux co-
chers d'y pouvoir aller avec
leurs carroſſes inſulter aux paſ-
fans, comme ils le font à Pa-
ris tous les jours avec tant
d'inſolence & ſi impunément.

Si cela étoit, dit-on, com-
ment pourroit-on faire entrer
les carroſſes & les autres char-
rois dans les cours des gran-
des maiſons ? il faudroit faire
que vis à vis de chaque porte
cochere ce maſſif commen-
çât à s'abaiſſer en pente dou-
ce, un peu en deça des co-
lonnes, & s'allât perdre im-
perceptiblement dans le reſte
du pavé du Rez-de-chauffée de
la ruë qui le termineroit im-
mediatement ; & mettre deſ-
ſous le portique d'eſpace en eſ-
pace quelques bornes qui n'em-
pêchant point les paſſans de

marcher, deviendroient une barriere sûre contre les cochers, qui se donneroient peut-être encore la licence sans cela, d'y faire entrer par ces sortes de glacis leurs carrosses pour y aller comme les autres à couvert.

Une des beautés, à mon goût, des places publiques, seroit qu'elles fussent percées de plusieurs côtés, qu'elles eussent de belles issuës; en un mot, qu'elles enfilassent de grandes ruës bien larges & bien droites.

Une autre beauté encore tres utile seroit qu'elles fussent ornées en plusieurs endroits de belles & magnifiques fontaines, comme elles le sont ordinairement d'Obelisques ou de Statuës, qu'on érige à la gloire des grands Hommes.

A propos de ces Statuës, je ne ſçay ſi on ne doit point les blâmer ou les rejetter même entierement, lorſqu'elles ſont avec excés plus grandes que nature. J'ay toûjours remarqué que dans quelque ſituation qu'on les mette, & de quelques habiles Ouvriers qu'elles ſoient faites, elles ont toûjours quelque choſe de gauche, de mal proportionné, de froid & de peu animé. C'eſt qu'il eſt difficile, quand une fois on ſort un peu trop des meſures ordinaires, d'attraper cette juſte proportion de raport du petit au grand. On ſent bien, par exemple, la difference qu'il y a de la Statuë equeſtre du Roy, de l'illuſtre Monſieur Girardon, à toutes les autres inimitables & parfaites qui ſont ſorties de ſes mains, &

que nous voyons avec tant de plaisir dans les jardins de Versailles & ailleurs, & ce grand Homme a bien senti luy-même cette difference.

Quoy qu'il en soit, il faut toûjours que ces Statuës colossalles soient posées sur quelque chose qui ait raport à leur grandeur & à leur masse: car il seroit ridicule de les voir, par exemple sur un second ou troisiéme ordre, qui étant necessairement plus bas de beaucoup que le premier, ne peut souffrir de Statuës qu'elles ne luy soient proportionnées, & plus petites que celles qui seroient au premier. Desorte qu'il faut éviter les colonnes autant qu'on le peut dans ces rencontres, à moins qu'on ne se reduise à un seul ordre, dont la hauteur seroit proportion-

née à celle de la Statuë qu'il devroit porter. Le plus court, encore un coup, est de ne s'en point servir : car quoy qu'on ait observé dans l'arc de triomphe du Fauxbourg Saint Antoine, d'élever un massif fort haut qui sert comme de piedestal à la Statuë colossalle du Roy, l'ordre des colonnes, qui est tout autour de ce massif, est inutile : car bien loin de luy servir, il paroît au contraire en être soûtenu luy-même, ce qui ne fait pas bien, puisque naturellement les colonnes sont faites pour soûtenir quelque chose, & là elles ne soûtiennent rien. Mais ce qu'il y a de bien entendu dans cet Edifice, c'est que les Statuës qui en accompagnent le piedestal sont proportionnées à l'ordre des colonnes, &

non pas à la Statuë coloſſalle ni au piedeſtal qui la ſoûtient.

Il n'en eſt pas de même de celles de la place des Victoires, qui par raport à ſa petiteſſe, ſont d'une grandeur ſi énorme, & d'une telle force, quoy que belles d'ailleurs, qu'elles paroiſſent devoir aiſément entraîner avec elles le maſſif, auquel elles ſont enchaînées, ce qui eſt contre le bon ſens. L'œil ni l'imagination ne s'y font point du tout, & moins encore de les y voir comme elles ſont à niveau de ſoy ; au lieu que les Statuës qui ſont attachées au piedeſtal du Cheval de Bronze ſur le Pont neuf, ſont bien mieux entenduës, & font cent fois plus de plaiſir à voir malgré leurs chaînes, qui cho-

quent bien des gens ; ils font persuadés qu'elles ne font ni du goût de nôtre Religion, ni du bel & ancien ufage de la France, où les Efclaves font affranchis dés qu'ils y mettent le pied ; ni enfin de l'humeur de Henry le Grand, dont le caractere étoit l'humanité même.

On ne garde pas, ce me femble, affés de convenance dans ces fortes de Statuës, foit dans l'attitude, foit dans l'habillement. Ignore-t-on qu'elles ne font pas tant pour nous que pour nos neveux ? & que pour perpetuer toûjours l'idée d'eftime & de veneration, que nous donnent à prefent les grandes actions, & les vertus des Heros que nous admirons ? ces Statuës font comme des Medailles, qui doivent appren-

dre en abregé aux siecles futurs, ce que ces Heros sont eux-mêmes, le temps & les principaux endroits de leur belle vie.

Mais comment verra-t-on tout cela dans les siecles à venir par les Statuës qu'on a érigées à Paris à la gloire du Roy? ce ne sera ni par l'habit, ni par l'attitude, ni enfin par celle des quatre figures qui sont à ses pieds enchaînées au milieu de la place des Victoires. Ce ne sera tout au plus que par les inscriptions & les bas-reliefs qui sont attachés au piedestal. Ces inscriptions marqueront bien à la verité les vertus de ce grand Prince, ses faits inouïs & les années dans lesquelles il les a operés. Mais les vêtemens de dessous, les tuniques, & les autres mar-

ques de Chevalerie, qui sont du temps de Henry III. aussi-bien que de n'avoir pas donné à cette Statuë l'air de sagesse & de gravité meslé de douceur, de majesté, de grandeur & de cette noble fierté, qui est répandu dans son auguste personne, & qui fait certainement son caractere, démentiront les Inscriptions. Où a-t-on vû que le Roy ait jamais mis aucunes nations dans les fers. S'il a sçu vaincre les unes, & forcer les autres à venir implorer sa clemence : il a sçu encore mieux suivre les mouvemens de cette même clemence, qui l'arrestoit tout court au milieu de ses victoires, pour l'obliger à donner la paix aux unes, & qui calmant les transports de sa juste colere, le portoit à accorder aux autres le pardon de leur faute.

On pouvoit donc mettre des Statuës de quelques-unes de ces differentes nations autour de la sienne dans des postures qui conviennent aux personnes, ou vaincuës ou humiliées, mais sans être enchainées.

S'avisera-t-on jamais de penser dans trois ou quatre cens ans, en voyant la Statuë de la place de Vandôme que Louïs XIV. qui regne à present avec tant de gloire & de splendeur, n'ait pas été habillé à la Romaine, & que teste nuë il n'ait pas monté ordinairement un cheval qui fût sans selle & sans étriers? on aura beau voir sa perruque à la moderne, ou lire le contraire dans l'inscription qui est au bas de cette Statuë, & y remarquer la date de son érection, qui est d'environ onze ou douze cens ans depuis

puis que le peuple Romain & ses habillemens sont entierement abolis : on croira toûjours ce que l'on verra de ses propres yeux. Il faut penser à peu prés la même chose de la Statuë équestre de Louïs XIII. dans la Place Royale.

On objecte que nos habillemens changent trop souvent, que d'ailleurs ils n'ont nulle grace, nulle beauté ; & qu'ainsi, il en faut choisir qui soient connus de tout le monde & de tous les âges. Sans entrer dans la discussion de sçavoir si ceux des Romains sont plus beaux & plus gracieux que les nôtres, (c'est dequoy je ne tombe pas d'accord,) quel inconvenient y auroit-il qu'on sçût un jour que nous sommes habillés à present de telle & telle maniere ?

Est-ce que la fraise ou le petit rabat de Henry IV. sur le Pont-neuf, & son habillement de fer, nous cause quelque degoût de sa personne, & luy donne mauvais air? Est-ce que les excellens tableaux de Van-dremeul, qui representent les conquestes & les campagnes du Roy seront un jour méprisables, parce que toutes les figures en sont habillées à la mode des divers temps où elles ont été peintes? Est-ce que ceux de l'histoire d'Henry IV. qu'a faits Rubens dans la galerie de Luxembourg, & ceux que Monsieur le Brun a peints dans le grand Escallier de Versailles, seront indifferents & peu estimés, par cela seul que les uns & les autres representent plusieurs nations aussi-bien que la nôtre, chacune

dans l'habillement ordinaire qui luy a été propre selon la mode de chaque temps ? au contraire, un jour à venir toutes ces choses feront plaisir & à voir & à connoître : ces tableaux seront alors de vrayes & fidelles medailles qu'on ne pourra cesser d'admirer.

Est-ce que les Romains du temps d'Auguste se sont avisés de travestir leurs Statuës ou les figures de leurs tableaux, en leur donnant des vêtemens qu'on portoit du temps d'Homère, ou de celuy des premieres Olympiades. Non certainement, ils leur donnoient ceux qui convenoient à chaque état ; aux gens d'épée, les habillemens qui étoient propres pour la guerre ; aux Magistrats ceux qui étoient des-

tinés pour le Barreau, ainſi du reſte ; & cela étoit raiſonnable de toutes manieres. Pourquoy n'en faiſons-nous pas de même ? ne ſont-ce pas là de bons modelles à ſuivre ? Eſt-ce que le nom des François, à l'heure qu'il eſt, eſt moins celebre que ne l'étoit autrefois celuy des Romains, qu'il faille pour le conſerver dans l'hiſtoire medaillique, qu'ils ſe revêtent des dépoüilles & des manieres de cet ancien peuple ? au moins ſi on veut toûjours continuer à orner les figures & les Statuës de vêtemens antiques, que ce ſoit en la maniere que Rubens & Monſieur le Brun l'ont fait ſouvent, en traitant leurs ſujets metaphoriquement & allegoriquement. Encore ſeroit-

il à souhaiter qu'on ne donnât pas tant à deviner ; cela n'est pas naturel ; & qu'on examinât si bien cette question, que l'on sçût enfin une bonne fois à quoy s'en tenir.

VIII. SECTION.

Des Ponts.

Comme les Ponts sont de la derniere utilité, je ne puis me dispenser de dire ce qu'il faudroit faire pour les rendre commodes & magnifiques.

Il faut premierement qu'ils soient fort larges, & que de part & d'autre ils aboutissent à de grandes ruës, ou même à de grandes places, si le terrain le permet.

2°. Que l'entrée & la sortie en soient fort aisées ; & pour cela il n'est necessaire, ou que

toutes les Arches soient d'une égale hauteur, comme cela se voit si bien executé à la plûpart des Ponts, qui sont sur la Loire : ou que leurs Rampes commencent de si loin, qu'elles soient comme imperceptibles. Car quelle difficulté n'ont pas en tout temps, les carrosses, les charettes, & même les gens de pied, de passer sur ceux de Paris, si on en excepte le petit Pont, à cause qu'ils sont trop en dos-d'âne ? Quoy qu'il en soit, le massif qu'on fait le long des deux parapets pour les gens de pied, doit toûjours être de niveau aussi-bien que les parapets.

Enfin, si on y veut mettre des maisons, ce qui est toûjours & plus beau & plus commode pour les grandes

Villes, elles doivent être toutes de même hauteur; de niveau au massif qui les soûtiendroit; & n'avoir jamais que deux étages. Mais pour les rendre encore plus belles & plus commodes au public, il faudroit que la profondeur du premier étage fût divisée en deux parties. Celle de devant formeroit un portique ou une colonade, & l'autre serviroit pour les boutiques, dont les faces du côté de l'eau seroient éclairées, chacune de haut en bas & de toute sa largeur, par de grands vitrages, qui laisseroient ainsi voir aux passans les rivieres, sans être incommodés des injures du temps. Pour le second étage, il seroit porté également par les boutiques & par la colo-

nade ; & couvert d'une mansarde ou d'une terrasse environnée d'une balustrade ou d'un balcon de fer.

FIN.

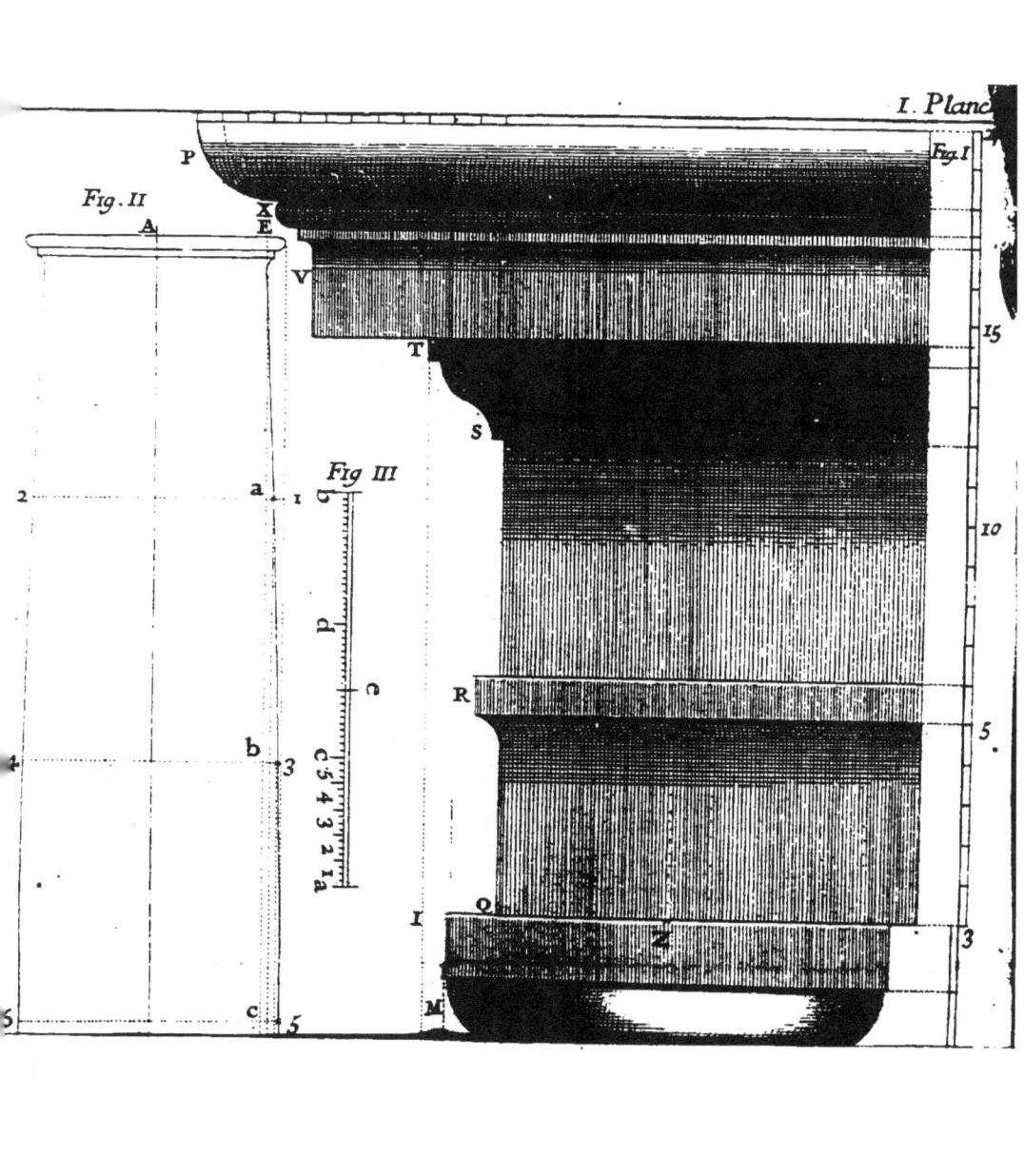

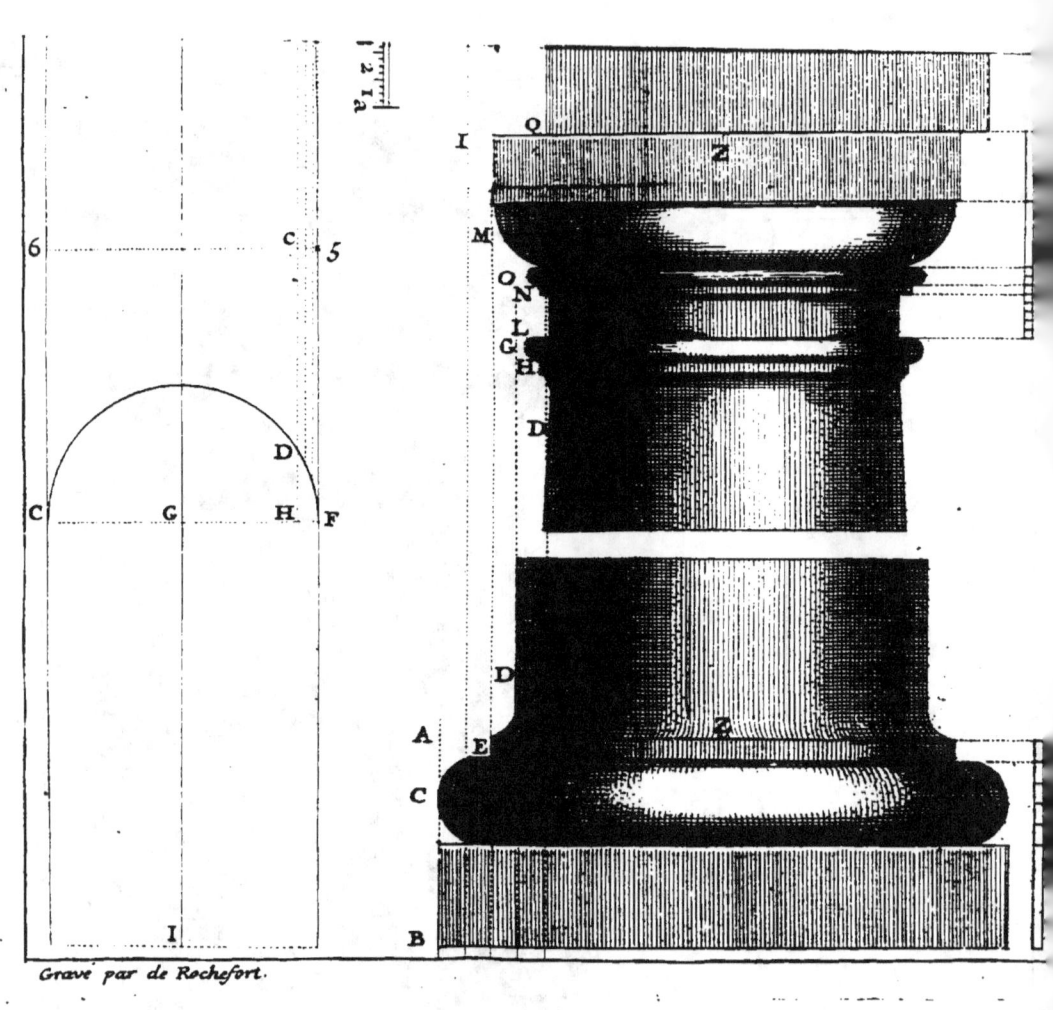

Gravé par de Rochefort.

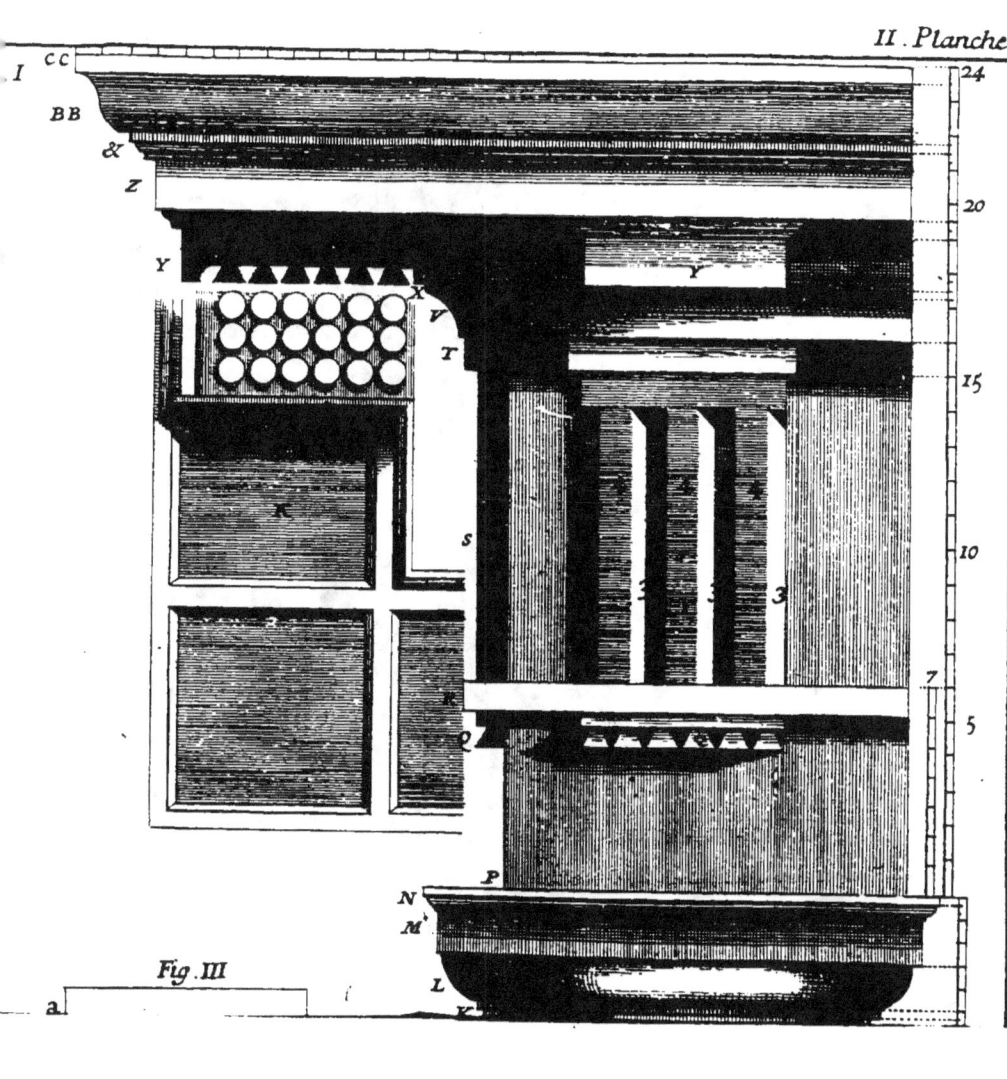

Fig. III

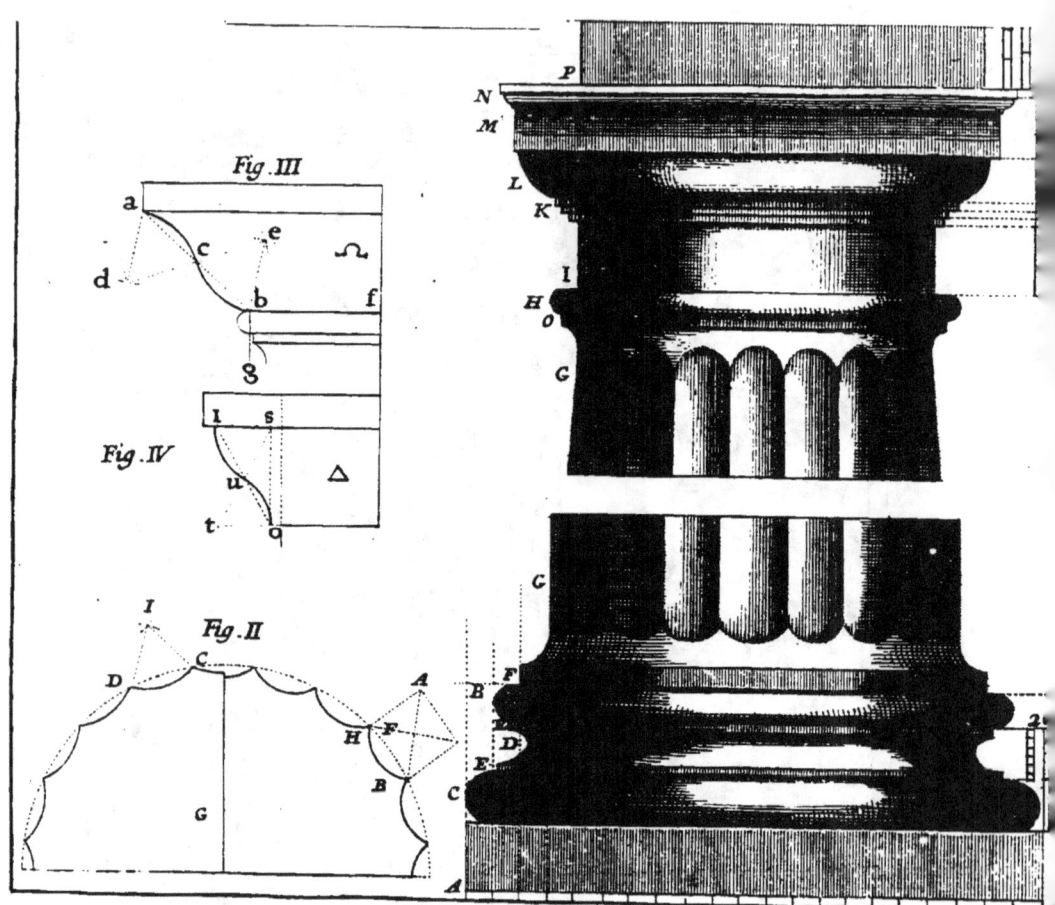

Gravé par de Rochefort

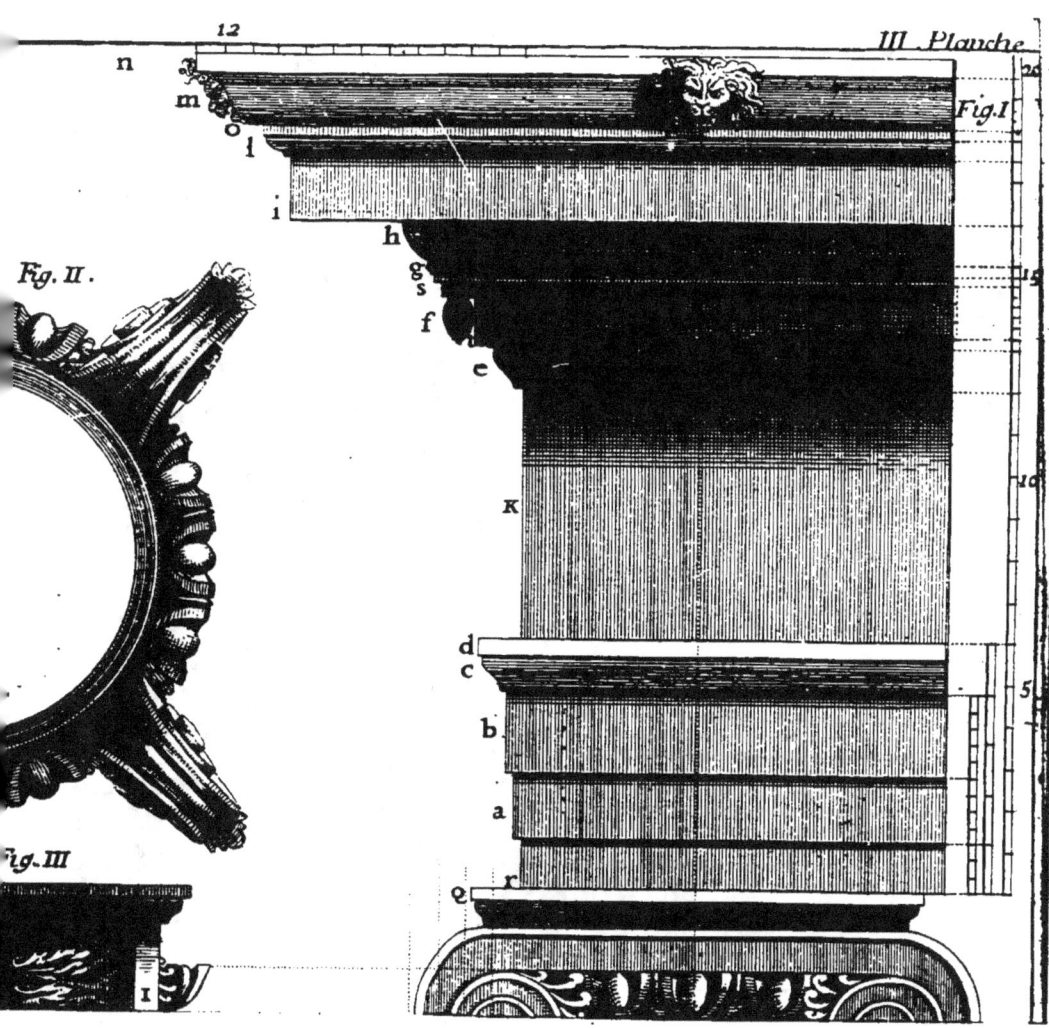

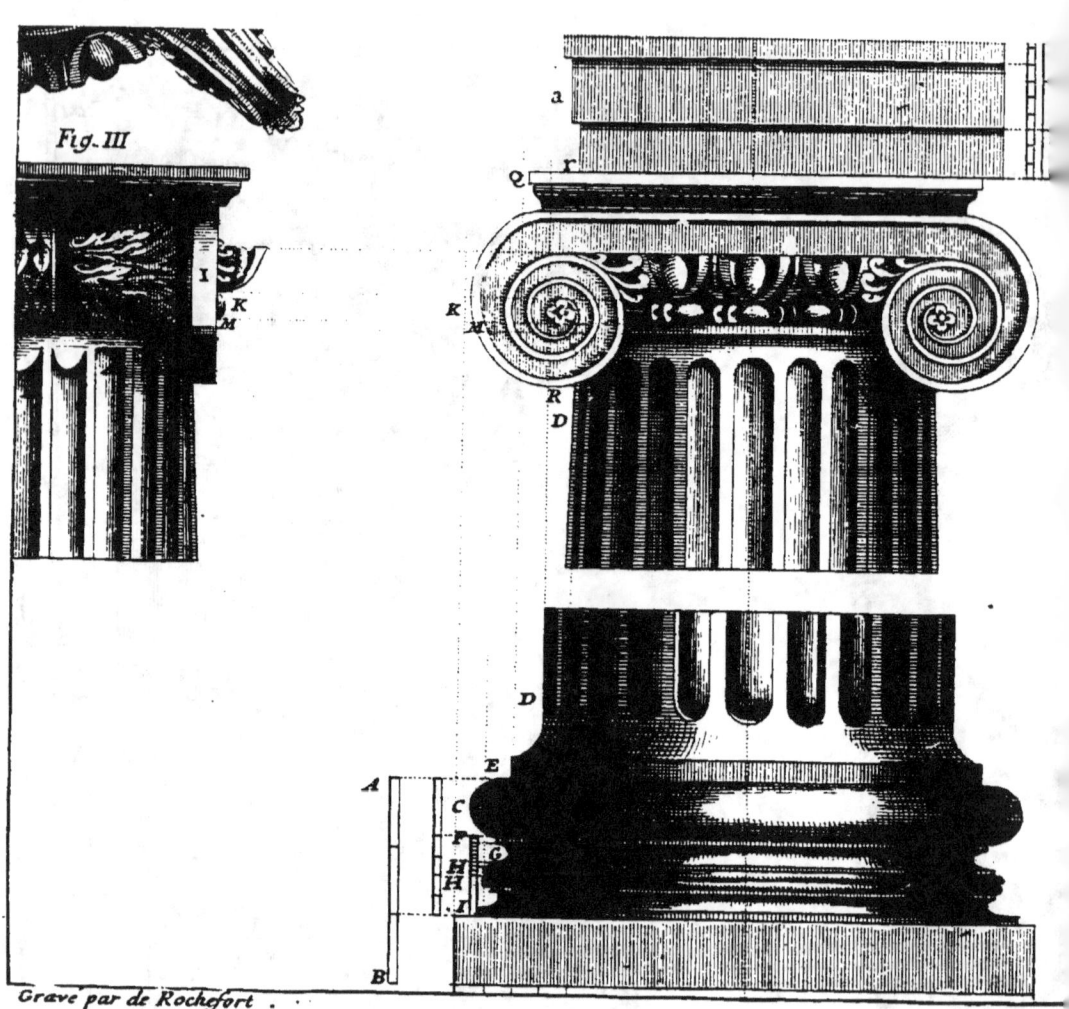

Fig. III

Gravé par de Rochefort.

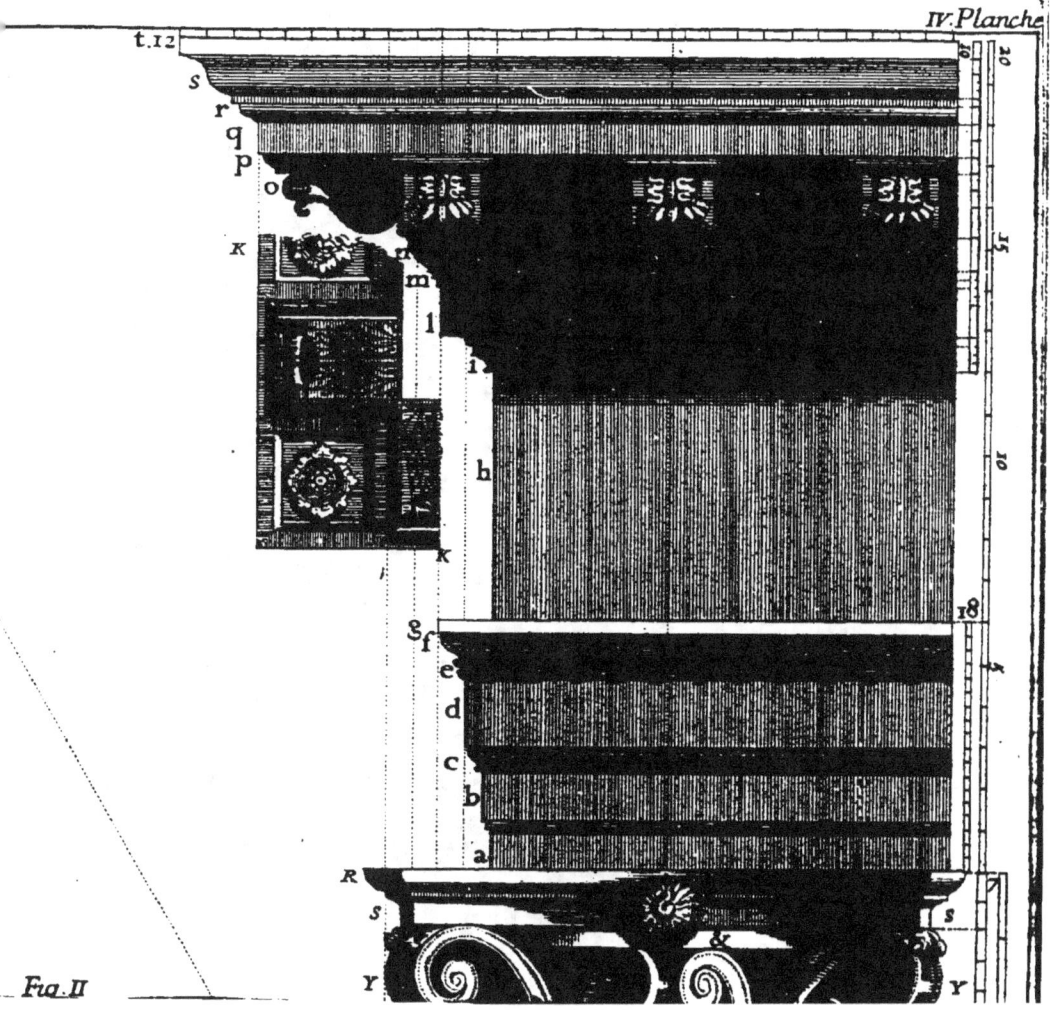

Fig. II

Fig. II

Gravé par de Rochefort

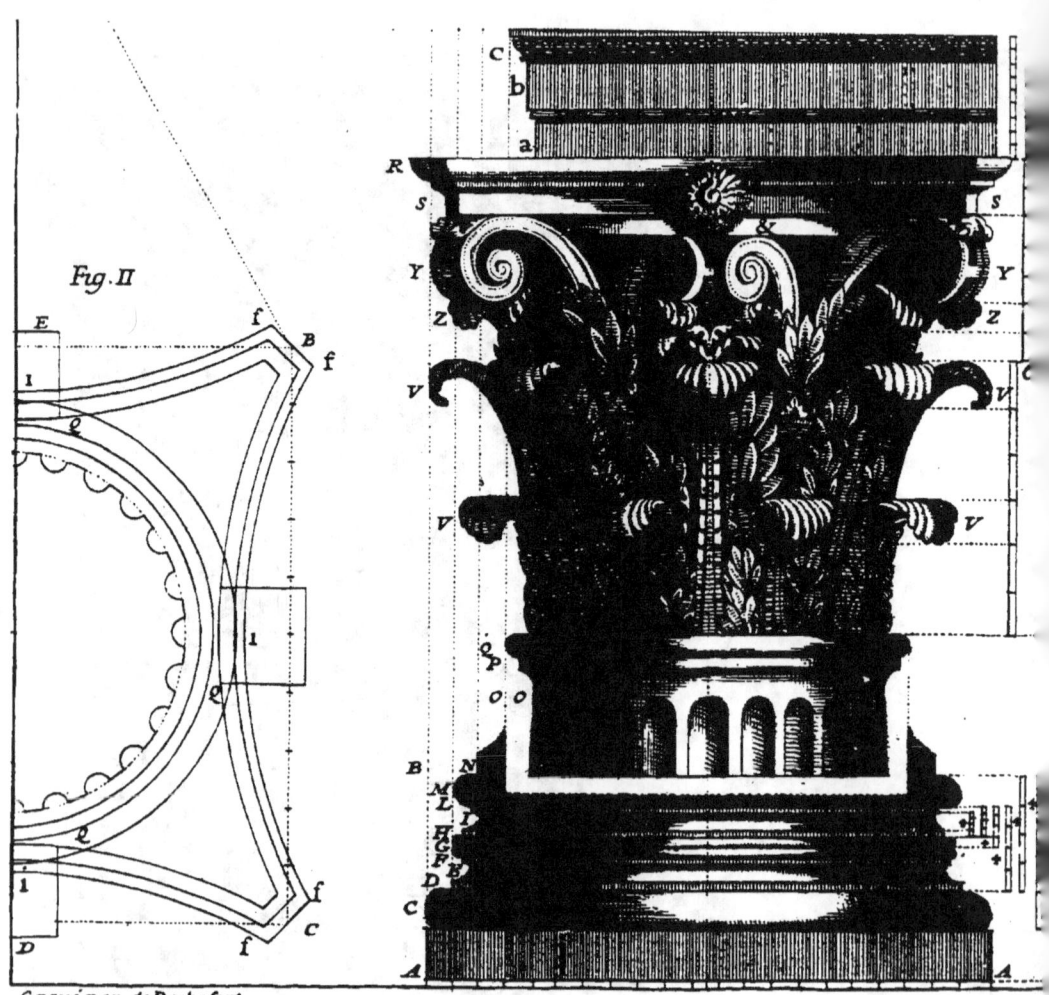

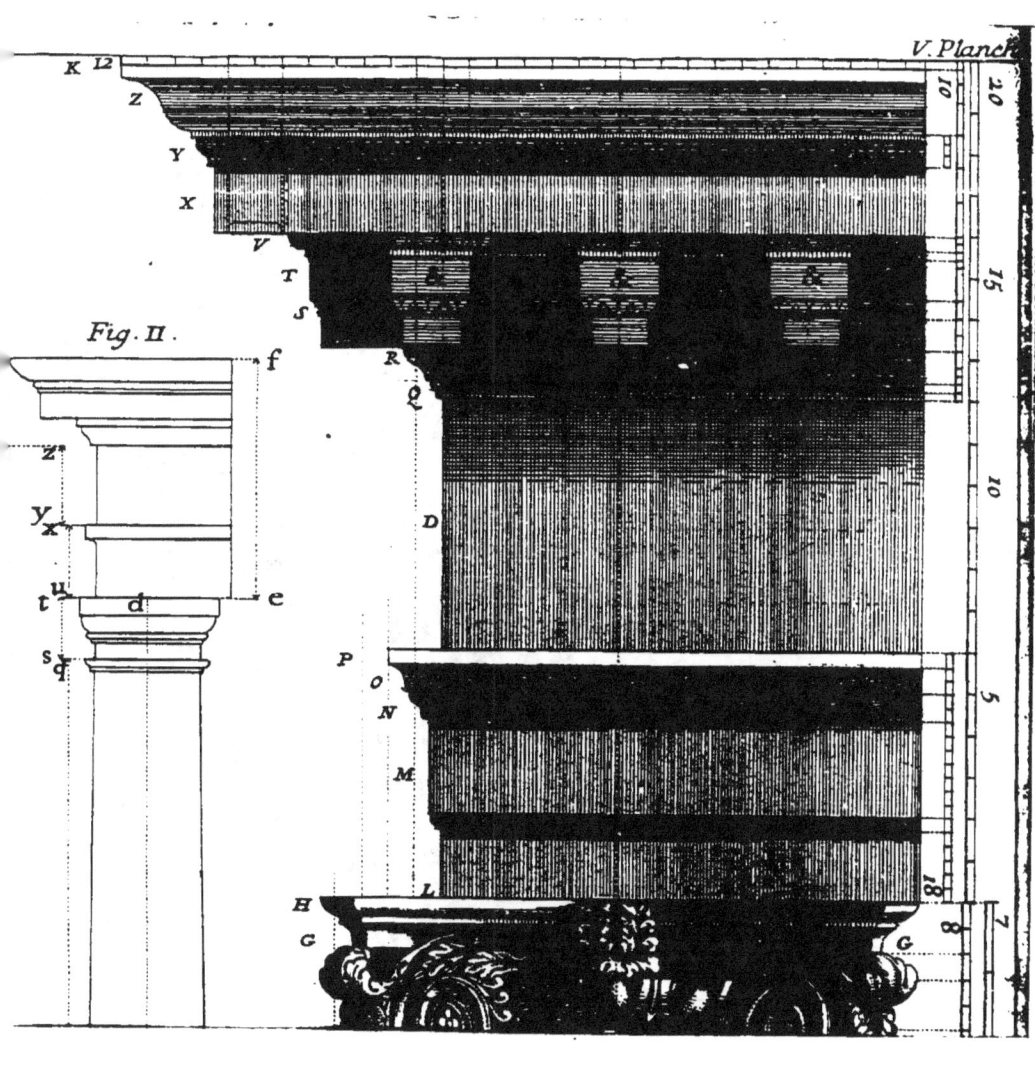

Fig. II.

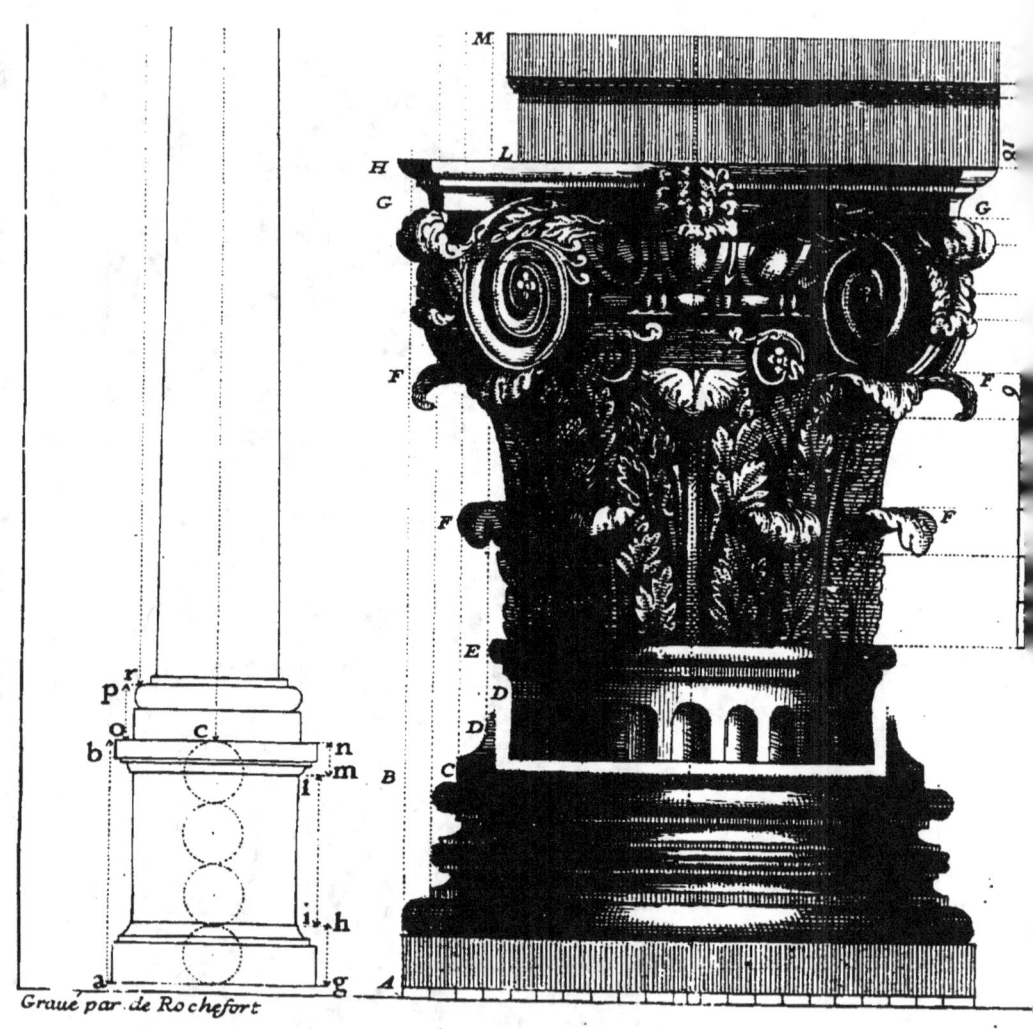

Gravé par de Rochefort

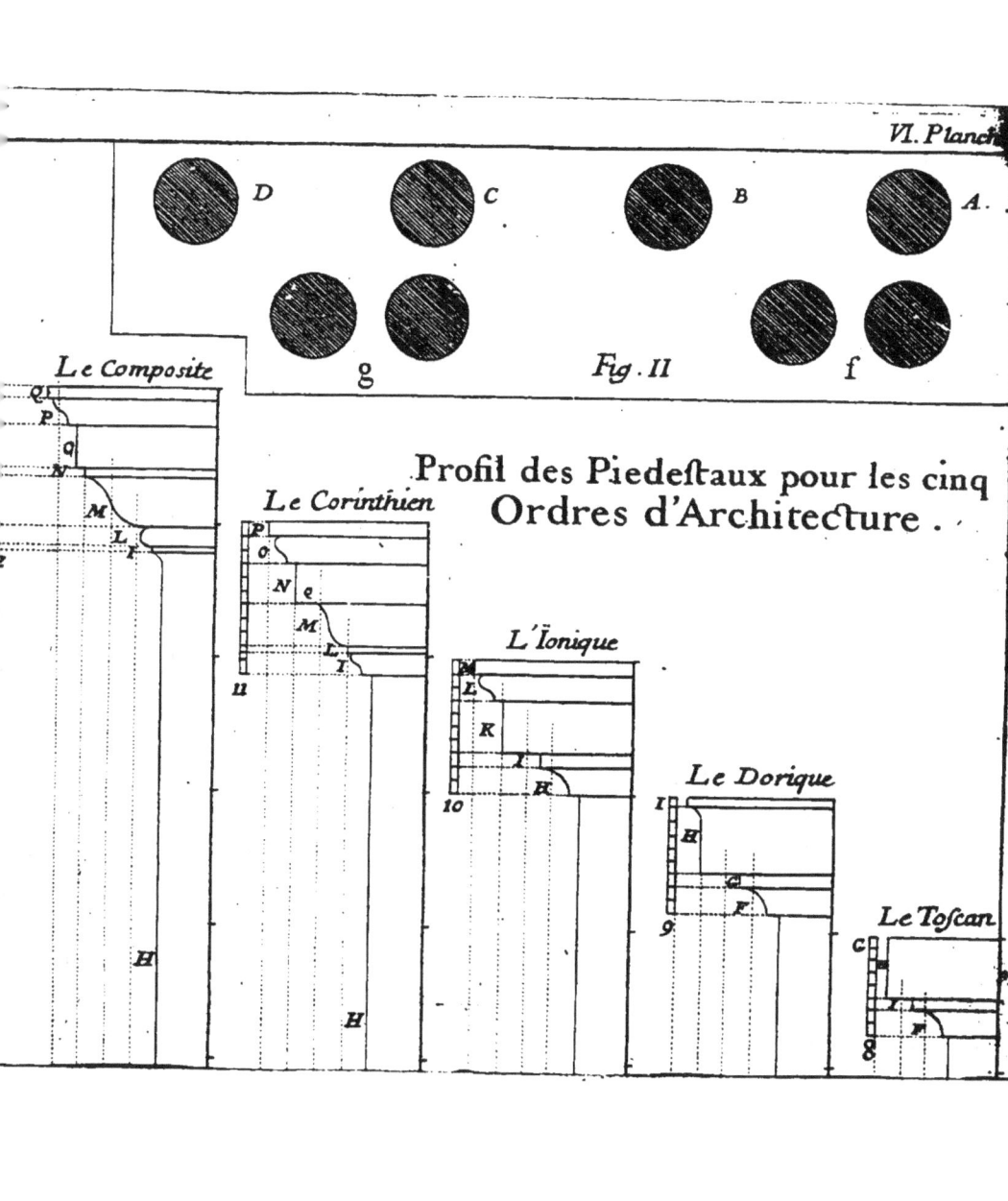

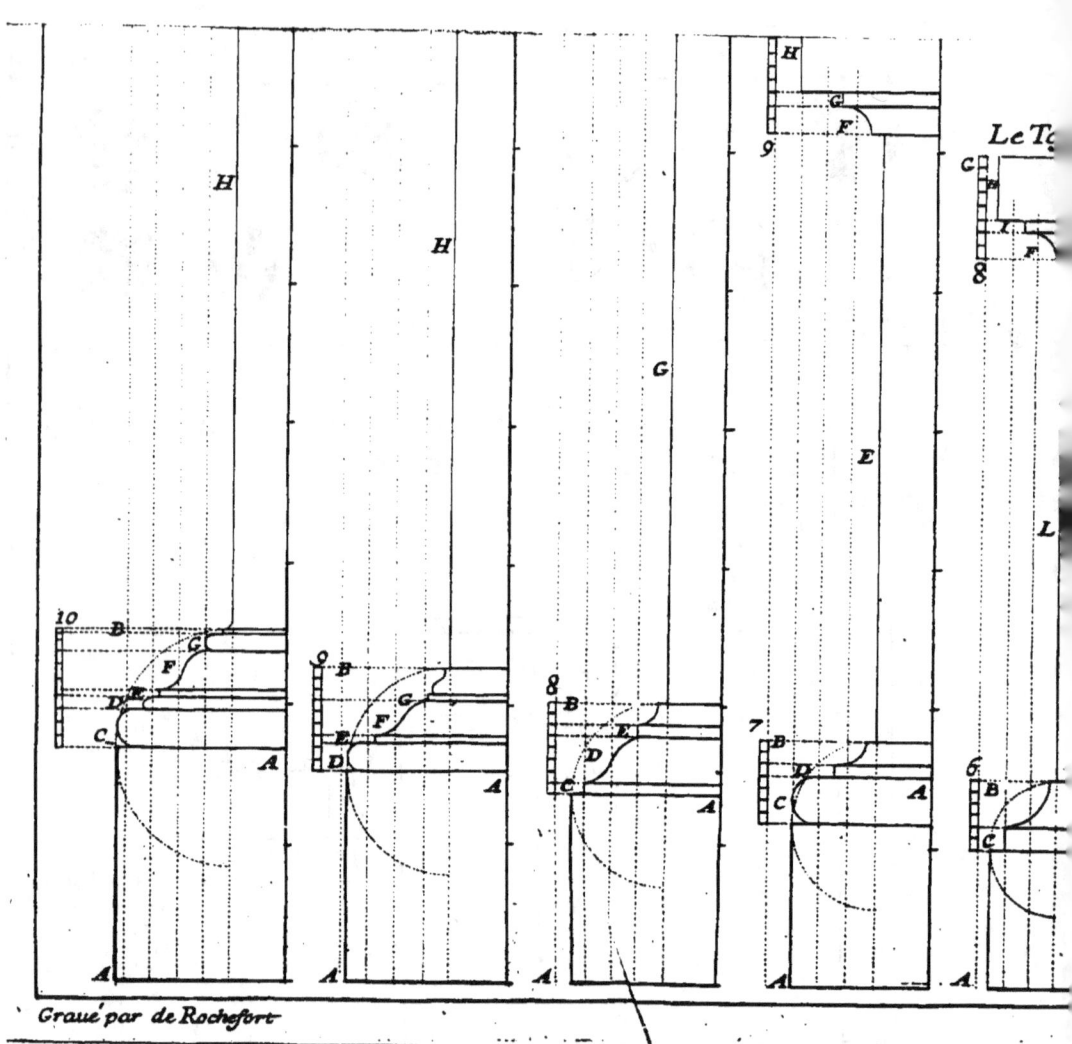

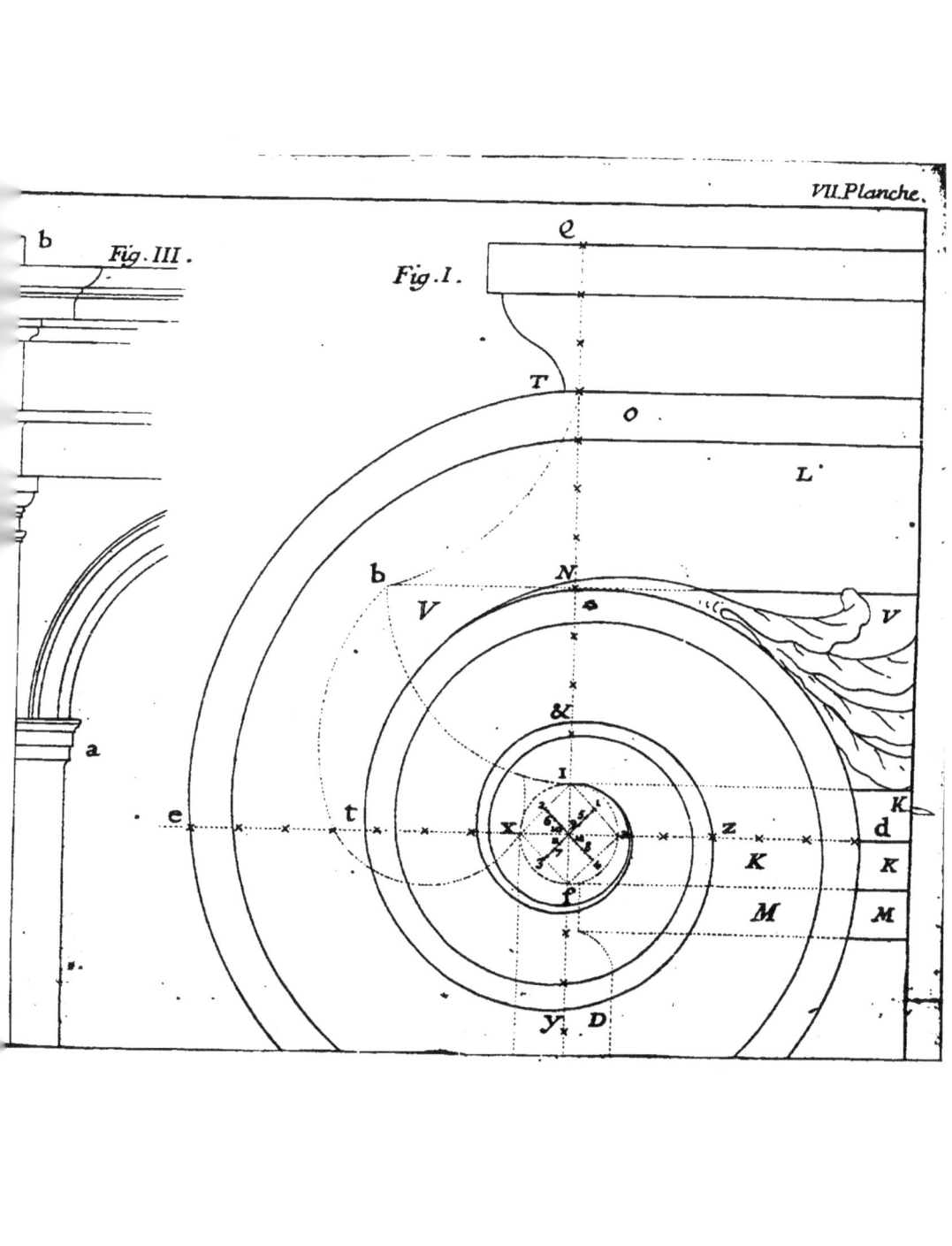

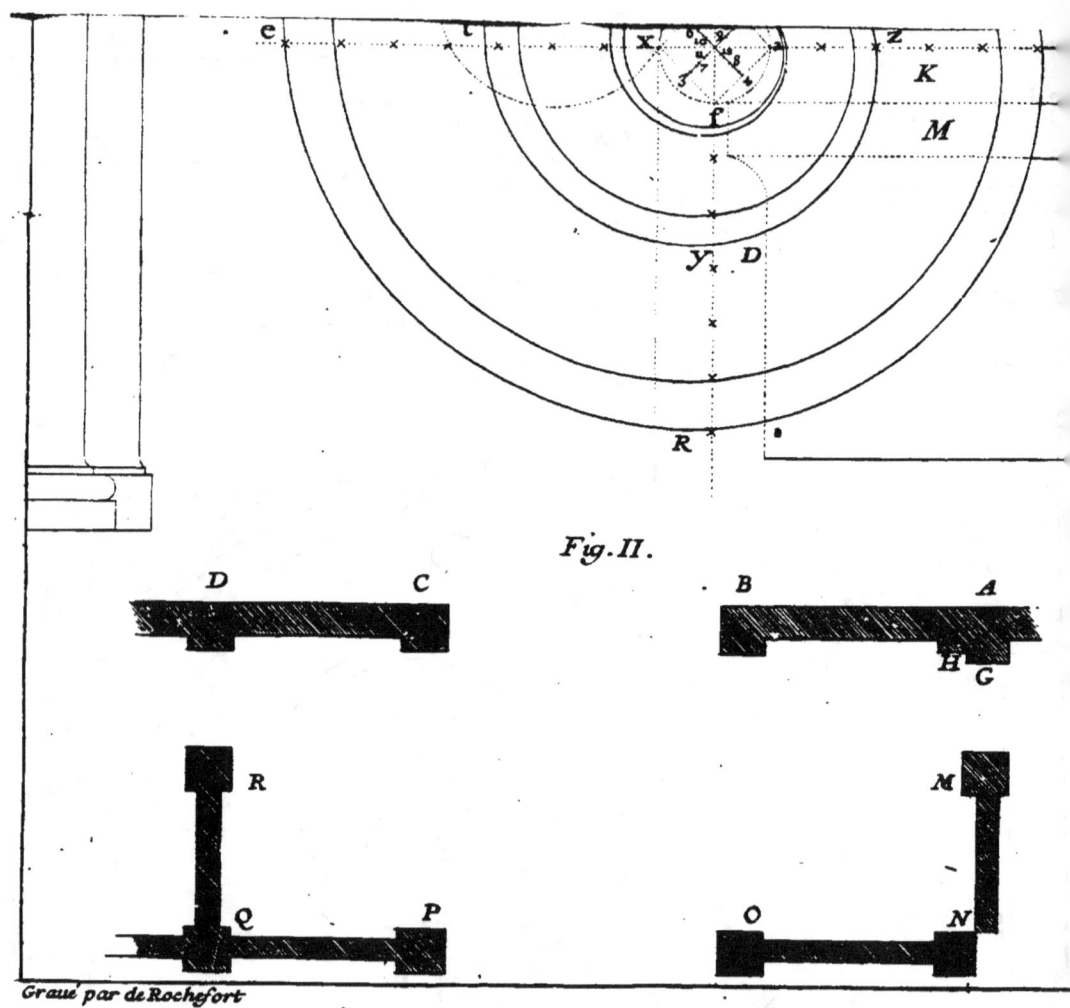

Fig. II.

Gravé par de Rochefort

TABLE DES MATIERES

Contenuës dans les Chapitres de la premiere Partie.

CHAPITRE I. CE QUE L'ON ENTEND PAR COLONNE-ENTIERE. *Page* 1
De la Mesure qui regle ses proportions. 2
De la division de cette Mesure. 3
CHAP. II. DES CINQ ORDRES D'ARCHITECTURE. 4
De leur difference. 5
De leur differente hauteur. 7
De ce qui leur est de commun. 11
CHAP. III. DES PROPORTIONS DE L'ORDRE TOSCAN. 13
Comment se fait la division du Module pour tous les ordres en general. *ibid.*
Du Piedestal Toscan. 14
De sa Base. *ibid.*
De sa Corniche. 15
De la Colonne Toscane. *ibid.*
De sa Base. 16
De sa Tige ou Fust. 17
De sa diminution par le haut, aussi-bien que de celle des autres ordres. *ibid.*
Comment elle se fait. 18
La Colonne Toscane ne souffre point de Cannelures. *ibid.*
Du Chapiteau de la Colonne Toscane. 20
De l'Entablement Toscan. 21
CHAP. IV. DES PROPORTIONS DE L'ORDRE DORIQUE. 23
Du Piedestal Dorique. *ibid.*

TABLE

De sa Base. *ibid.*
De sa Corniche. 24
De la Colonne Dorique. 25
De sa Base. *ibid.*
De sa Tige ou Fust. 27
De ses Cannelures. 28
De sa diminution. 29
Du Chapiteau de la Colonne Dorique. *ibid.*
De l'Entablement Dorique. 31
De son Architrave. *ibid.*
De la Frise. 33
De sa Corniche. 34

CHAP V. DES PROPORTIONS DE L'ORDRE IONIQUE. 36
Du Piedestal Ionique. *ibid.*
De sa Base. *ibid.*
De sa Corniche. 37
De la Colonne Ionique. 38
De sa Base. *ibid.*
De sa Tige. 40
De ses Cannelures. 41
Du Chapiteau de la Colonne Ionique. 43
De l'Entablement Ionique. 48
De son Architrave. 49
De sa Frise. 50
De sa Corniche. *ibid.*

CHAP. VI DES PROPORTIONS DE L'ORDRE CORINTHIEN. 52
Du Piedestal Corinthien. *ibid.*
De sa Base. 53
De sa Corniche. 54
De la Colonne Corinthienne. 55
De sa Base. *ibid.*
De sa Tige. 57
De ses Cannelures. *ibid.*
Du Chapiteau de la Colonne Corinthienne. *ibid.*

DES MATIERES.

De l'Entablement Corinthien. 62
De son Architrave. ibid.
De sa Frise. 63
De sa Corniche. 64
CHAP. VII. DES PROPORTIONS DE L'ORDRE
 COMPOSITE 66
Du Piedestal Composite. ibid.
De sa Base. 67
De sa Corniche. 68
De la Colonne Composite. 69
De sa Base. ibid.
De sa Tige. ibid.
Du Chapiteau de la Colonne Composite. 70
De l'Entablement Composite. 73
De son Architrave. ibid.
De sa Frise. 74
De sa Corniche. ibid.

TABLE DES MATIERES

Contenuës dans les Chapitres de la seconde Partie.

CHAPITRE I. DES DIFFERENTES MANIE-
 RES DE DISPOSER LES CO-
 LONNES. 78
Du Pycnostyle. ibid.
Du Systyle. 79
Du Dyastyle. ibid.
De l'Araeostyle. ibid.
De l'Eustyle. 80
De l'Araeosystyle. 81
CHAP. II. DE LA MANIERE DE TROUVER LE
 MODULE POUR CHACUNE DE CES DISPOSI-

TIONS. 84
De la grandeur de ce Module. *ibid.*
Quelle sorte d'ordre leur convient le mieux. 86
Pour trouver sûrement le Module pour chacun des cinq ordres d'Architecture. 87
CHAP. III. DES PIEDESTAUX. 89
Que les Anciens ne connoissoient point nos Piedestaux isolez.
Qu'ils n'attribuoient la Base & la Corniche qu'aux Murs d'appuy continus, sur lesquels les Colonnes étoient posées de fil. *ibid.*
Qu'il ne faut point mettre de Piedestaux sous les Colonnes isolées. *ibid.*
Qu'on ne doit jamais oublier dans les grands Edifices le Socle, & sur tout dans leurs dehors. 91
Que si l'on veut mettre sous les Colonnes des Piedestaux, ce ne doit être que sous celles qui ne sont pas isolées. 92
CHAP. IV. DES COLONNES ET DES PILLASTRES. 93
De ce qu'on doit d'abord observer dans leurs Bases. *ibid.*
La Base Dorique doit être préférée & servir à tous les ordres indifferemment, hors au Toscan. *ibid.*
De ce qu'on doit observer dans leurs Tiges 96
Elles ne doivent jamais être diminuées que par le haut. 97
De ce qui doit être observé dans la diminution des Pilastres. 98
De leur situation. 101
Ny les Colonnes ny les Pilastres ne doivent jamais se penetrer, ny se confondre. *ibid.*
Des Cannelures des Pilastres. 104
Que les Pilastres ne doivent point être couve-

DES MATIERES.

xes ou concaves, encore qu'ils soient appuyés
contre des Arriere-corps courbes. 105
Que les Colonnes torses & à bossages, sont de
mauvais goût. 106
De ce qu'on doit observer dans les Chapiteaux
des Colonnes. 108
CHAP. V. DES ENTABLEMENS. 113
Ce qui fait la difference de leurs proportions,
quoy qu'ils n'ayent tous de hauteur dans
les cinq ordres d'Architecture, que deux
grands, ou six petits Modules. 114
On ne doit jamais interrompre l'Entable-
ment. *ibid.*
Ny y confondre ensemble l'Architrave & la
Corniche. 116
Les Anciens y supprimoient dans les dedans,
ou en dedans œuvres, la Corniche & la
Frise, & pourquoy. *ibid.*
Ce qu'il faut observer dans l'Entablement Do-
rique. 117
Dans celuy de l'ordre Ionique. 118
Où il est de necessité, comme dans tous les
ordres, que toutes les Faces des Membres
quarrés soient toûjours à plomb, & leur
Soffites à niveau, ou paralleles à l'hori-
son. 120
Dans celuy de l'ordre Corinthien. 121
Où l'on doit s'abstenir de couper le Denticule,
au lieu qu'il le doit être toûjours dans l'Io-
nique. *ibid.*
Et enfin dans celuy de l'ordre Composite. 122
CHAP. VI. DES FRONTONS. 123
Que les Anciens n'y mettoient ny Denticules,
ny Modillons, ny Mutules. 124
Que les Modernes les y ont admis, & les tail-
lent indifferemment, tantôt perpendiculaires

TABLE

à l'horifon, & tantôt à la Corniche. *ibid.*
Que le Timpan en eft fouvent orné de Sculpture. 125
Qu'il ne faut jamais mettre de Fronton qu'au dernier Etage. *ibid.*
Qu'il feroit bon de ne le jamais mettre en ufage. *ibid.*
Et quels deffauts il y auroit à éviter en cas qu'on s'en voulut fervir. 126

TABLE DES MATIERES

Contenuës dans les Chapitres de la troifiéme Partie.

CHAPITRE I. DE LA BIENSEANCE 128
CHAP II. AVIS GENERAUX SUR LES EDIFICES PARTICULIERS. 133
De leurs Entrées. *ibid.*
Elles ne doivent point offufquer le principal Corps d'Hôtel, & ce qu'il faut obferver pour cela. 134
De l'Avant-cour. 136
De la Cour. 137
Elle doit toûjours être terminée par une Efplanade, & de quelle maniere. *ibid.*
Du corps du Bâtiment. 138
Que c'eft une erreur de croire qu'il le faille élever à proportion qu'il eft large, & que la Cour eft vafte. *ibid.*
Qu'il eft alors de l'induftrie de l'Architecte de trouver des prétextes raifonnables de luy donner une grande élevation, & quels ils font. 139

DES MATIERES.

Que chacun de ses Etages doit avoir son ordre
d'Architecture separé. 141
Qu'alors celuy qui est superieur doit toûjours
être d'un quart moins élevé que celuy qui
le soûtient, & qui est inferieur. 144
Que la grandeur des Figures ou Statuës qui
les accompagnent d'ordinaire, leur doit être
proportionnée. 147
De la Symmetrie. 148
Des Fenestres. 150
Des Portes. 152
Du Vestibule. 155
Du Sallon. 157
Des Apartemens. 158
Des Galleries. 160
Des Escaliers. 162
De la Couverture. 166
Et de la chute de ses Eaux. 168
CHAP. III. AVIS GENERAUX, SUR LES EDIFI-
CES PUBLICS. 169
Les Eglises y tiennent le premier rang. ibid
Il n'est pas aisé de les construire selon l'an-
cienne Architecture. ibid.
Il semble que le dessein de nos Eglises nouvel-
lement bâties n'est pas celuy qu'on devroit
suivre. 171
De leur situation, de leur figure & de leurs
dehors. 177
Elles doivent être précedées d'un portique. 178
Et paroître n'être faites que pour le Maître-
Autel. 180
Qui ne doit point luy-même avoir d'autre
Dais que le Dôme qui le couvre. 181
Ny être placé autre part que directement au
dessous, & au milieu du Dôme. 183
D'où il suit que pour qu'une Eglise soit par-

TABLE DES MATIERES.

faitement belle, elle soit une. 186
De la situation des Dômes en dedans. 187
Il faut autant qu'on le peut y éviter d'asseoir des Pieds-droits sur le vuide de Voutes ou Arcades qui soûtiennent ces Dômes. 189
Et y garder une proportion entre l'ordre d'Architecture & la Coupolle qu'il soûtient. *ibid.*
Aussi-bien qu'une grande précaution dans la situation des fenêtres. 190
Qu'il ne faut point dans les Eglises de Piedestaux sous les Colonnes isolées. 191
Non plus que deux ordres d'Architecture differens & de differente hauteur sur le même plein-pied. *ibid.*
Des Places publiques. 193
De la necessité qu'il y en ait plusieurs dans une grande Ville. *ibid.*
Qu'elles soient spacieuses. 194
Qu'elles soient ornées. 195
D'un double Portique 196
Sur tout de celuy d'embas. 198
Et de Fontaines. 200
Ce que l'on doit penser des Statuës collossalles qu'on y érige. 201
Elles doivent être posées sur quelque chose qui ait rapport à leur Masse. 202
On n'y garde pas assez de convenance dans l'attitude. 205
Non plus que dans leurs habits qu'doivent toûjours suivre la mode des temps où elles sont érigées. 208
Des Ponts & de ce qu'on y doit observer. 215

Fin de la Table.

ADDITIONS

ADDITIONS ET CORRECTIONS.

Page 17. ligne 19. Elles. *lisez*, Elle. Ibid. ligne 21. ou de ce qui est de même. *lisez*, ou ce qui est de même.

Page 23. lig. 12. cent à son Dé. *lisez*, quatre vingt dix-sept & demie à son Dé.

Page 36. après le mot de Soffite ligne 8. on a obmis ce qui reste de l'Explication de la II. planche, fig. 3. c'est-à-dire, que pour tracer la Doucine Ω il faut tirer de l'extremité, a, une ligne droite qui aille tomber sur le sommet de l'angle, g b f, dont le côté, b g, passe par le centre de l'astragale: partager cette ligne en deux parties égales au point, c; & faire sur chacune d'elles un triangle equilateral, dont les sommets, d, & e, servent de centre aux deux portions de cercle, a c, & c b, qui toutes deux forment la doucine Ω.

S'il n'y avoit point d'astragale au dessous de la doucine, mais un filet; alors la naissance, b, de la doucine Ω commenceroit dés le sommet de l'angle, b, du filet, b f.

Le contour du talon, △, se forme à peu *Fig. 4.* près de la même maniere. On divise toute la saillie qui luy est destinée, compris celle de son filet, en cinq ou six parties égales. On en donne une à la saillie que le talon doit toûjours avoir au de-là du membre quarré, quel qu'il soit, contre lequel il est posé, (car il n'a jamais de saillie quand il est soûtenu par un astragale;) & une autre partie a la saillie que son filet doit avoir au de-là

de luy-même ; & des points, i & o, on tire une ligne droite, que l'on partage en deux parties égales, qui servent de bases aux deux triangles equilateraux, dont les sommets, s & t, sont les centres des arcs de cercles, o u & u t, qui décrivent le contour du talon △.

Page 41. *lig.* 10. en vingt-quatre. *lisez*, en vingt-quatre parties.

Page 49. *lig.* 13. & quatre. *lisez*, quatre.

Page 50. *lig.* 15. dont la Soffite, I h. *lisez*, dont la Soffite, i h.

Page 53. *lig.* 2. cent douze & demie à la corniche. *lisez*, cent douze & demie à son Dé, & vingt-deux & demie à la corniche.

Page 64. *lig.* 7. La corniche, a t. *lisez*, La corniche, i t.

Page 72. *lig.* 9. l'une de l'autre. *lisez*, l'une dans l'autre.

Page 111. *lig.* 10. fournirent-elles, *lisez* fournirent-ils.

Page 120. en devant les Soffites. Car, *lisez* en devant les Soffites. Ce qui doit être aussi scrupuleusement observé dans tout autre ordre, & par tout ailleurs, où l'Architecture employe ces sortes de membres ou moulures. Car

Page 137. *lig.* 23. il faut qu'elle ne soit qu'élevée. *lisez*, il faut qu'elle ne soit élevée.

Page 138. à l'*Apostille*, *ligne* 8. du nombre impair. *lisez*, en nombre impair.

Page 151. *lig.* 3. que causeroit. Le mur d'appuy. *lisez*, qu'elle causeroit.

Page 165. *lig.* 3. il n'y a pas de grandeur. *lisez*, il n'y a point là de grandeur.

Page 174. lig. 6. tant d'honneur. *lisez* ;
autant d'honneur.
Page 185. lig. 23. enont. *lisez*, en ont.
Page 192. lig. 1. autre different, regner.
lisez, autre different, ni de differente hauteur, regner. *ibid*. lig. 12. d'atique. *lisez*,
d'Attique.

APPROBATION.

J'AY lû par ordre de Monseigneur le Chancelier, un Manuscrit intitulé, *Nouveau Traité d'Architecture*, &c. Il m'a paru que cet Ouvrage ne pouvoit qu'être utile au Public. Fait à Paris le 27. de Juillet 1705.

SAURIN.

PRIVILEGE DU ROY.

LOUIS, par la grace de Dieu, Roy de France & de Navarre : A nos amez & feaux Conseillers les Gens tenans nos Cours de Parlements, Maîtres des Requêtes ordinaires de nôtre Hôtel, Grand Conseil, Prevôt de Paris, Baillifs, Senéchaux, leurs Lieutenans Civils, & autres nos Justiciers qu'il appartiendra, Salut. Le Sieur J. L. DE CORDEMOY, Chanoine Regulier de l'Abbaye Royale de S. Jean des Vignes de Soissons, & Prieur de S. Nicòlas de la Ferté-sous-Joüars, Nous ayant fait exposer qu'il desireroit faire imprimer un Livre

intitulé, *Nouveau Traité de toute l'Architecture, utile aux Entrepreneurs, aux Ouvriers, & à ceux qui font bâtir ; où l'on trouvera aisément & sans fraction la mesure de chaque ordre de colomnes, & ce qu'il faut observer dans les Edifices publics ou particuliers*, s'il Nous plaisoit lui accorder nos Lettres de Privilege sur ce necessaires : Nous avons permis & permettons par ces Presentes audit sieur de Cordemoy, de faire imprimer ledit Livre en telle forme, marge, caractere, & autant de fois que bon luy semblera, & de le faire vendre & debiter par tout nôtre Royaume pendant le temps de huit années consecutives, à compter du jour de la date desdites Presentes. Faisons défenses à toutes personnes, de quelque qualité & condition qu'elles puissent être, d'en introduire d'Impression étrangere dans aucun lieu de nôtre obeïssance, & à tous Imprimeurs, Libraires & autres, d'imprimer, faire imprimer, & contrefaire ledit Livre en tout ni en partie, sans la permission expresse & par écrit dudit Exposant, ou de ceux qui auront droit de lui, à peine de confiscation des Exemplaires contrefaits, de quinze cens livres d'amende contre chacun des contrevenans, dont un tiers à Nous, un tiers à l'Hôtel-Dieu de Paris, l'autre tiers audit sieur Exposant, & de tous dépens, dommages & interêts ; à la charge que ces Presentes seront enregistrées tout au long sur le Registre de la Communauté des Imprimeurs & Libraires de Paris, & ce dans trois mois de la date d'icelles : Que l'Impression dudit Livre sera faite dans nôtre Royaume, & non ailleurs, & ce en bon papier & en beaux caracteres, con-

formément aux Reglemens de la Librairie ; & qu'avant que de l'exposer en vente, il en sera mis deux Exemplaires dans nôtre Bibliotheque publique, un dans celle de nôtre Château du Louvre, & un dans celle de nôtre très-cher & feal Chevalier Chancelier de France le Sieur PHELIPEAUX Comte de Pontchartrain, Commandeur de nos Ordres, le tout à peine de nullité des Presentes : du contenu desquelles vous mandons & enjoignons de faire joüir ledit sieur Exposant ou ses ayans cause, pleinement & paisiblement, sans souffrir qu'il leur soit fait aucun trouble ou empêchement. Voulons que la copie desdites Presentes, qui sera imprimée au commencement ou à la fin dudit Livre, soit tenuë pour duëment signifiée, & qu'aux copies collationnées par l'un de nos amez & feaux Conseillers & Secretaires, foy soit ajoûtée comme à l'original. Commandons au premier nôtre Huissier ou Sergent, de faire pour l'execution d'icelles, tous actes requis & necessaires, sans demander autre permission, & nonobstant clameur de Haro, charte Normande, & Lettres à ce contraires. Car tel est nôtre plaisir. Donné à Versailles le septiéme jour de Février, l'an de grace mil sept cens six, & de nôtre regne le soixante-troisiéme. Par le Roy en son Conseil. LECOMTE.

J'ai cedé à Monsieur Coignard le present Privilege, selon les conventions faites entre nous. A Paris ce 17. Février 1706. DE CORDEMOY.

Registré, ainsi que la cession cy-dessus, sur le

Registre No. 2. de la Communauté des Libraires & Imprimeurs de Paris, page 73. No. 152. conformément aux Reglemens, & notamment à l'Arrest du Conseil du 13. Aoust 1703. A Paris ce 17. Février 1706. GUERIN, Syndic.

www.ingramcontent.com/pod-product-compliance
Lightning Source LLC
Chambersburg PA
CBHW071633220526
45469CB00002B/599